世界名畫家全集　何政廣主編

杜米埃　Daumier

廖瓊芳●著

a

藝術家出版社

諷刺漫畫大師

杜米埃
Daumier

廖瓊芳●著　何政廣●主編

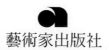

藝術家出版社

目　錄

前言

　　歐諾雷・杜米埃（Honoré Daumier，1808～1879）是法國傑出的寫實主義畫家，也是著名的諷刺漫畫家，他也作版畫和雕塑。代表作有〈三等車廂〉、〈洗衣婦〉、〈立法院之腹〉、〈高康大〉、〈唐吉訶德與龐沙〉等。

　　杜米埃出生在馬賽，父親是玻璃工人，從小移居巴黎。早期他從事石版畫，在巴黎的雜誌經常發表政治諷刺漫畫，刻畫巴黎平民生活，積極參加巴黎公社的文化活動。利用石版畫深刻揭露當時七月王朝，一八三二年因為發表尖銳嘲諷路易－菲利普（在位1830～1848）的漫畫，入獄六個月。杜米埃的政治漫畫，因其揭露深刻、比喻犀利而成為諷刺漫畫的經典範例。

　　杜米埃確立了諷刺畫的定義，超越了對生活現象的個別缺陷批評的範圍，用以暴露有害危及社會的弊端，對現實現象採取諷刺態度，以及以這種態度為基調的藝術作品，要求對社會生活及個人生活中社會性弊病和不良現象，予以尖銳的嘲笑和憤怒的譴責。

　　杜米埃在四十歲時開始創作油畫和水彩，所描繪的主題一如其漫畫的特點，注重群眾性和通俗性，走向批判現實主義，高度的技巧和細膩入微的心理分析相結合，表現出特異的油彩筆法，尖銳明暗對比的效果，深刻而真實地反映現實社會景象。〈三等車廂〉以及一系列此一題材的變體畫，最能說明杜米埃的這種風格，他在畫上塑造一種冷淡的，以沈默的態度對待周圍的環境，孤獨而各做其事的疲憊旅客，反映了對現實不滿的情緒。同時也顯示出他的藝術和時代有密切的聯繫。監獄和貧困生活沒有動搖他對藝術的信仰，他年老時，拿破崙三世政府授與他勳章，但他拒絕了。晚年的杜米埃，陷入幾近失明狀態，畫家柯洛曾給他生活上的支助。一八七九年二月他在瓦爾孟杜瓦去世，被安葬在柯洛的墓旁。

　　杜米埃一生創作量極為豐富，這位被譽為民眾利益的維護者、自由的捍衛者，其數量龐大以社會人物為題材作品，被公認為十九世紀中葉法國生活的另類百科全書。

何政廣

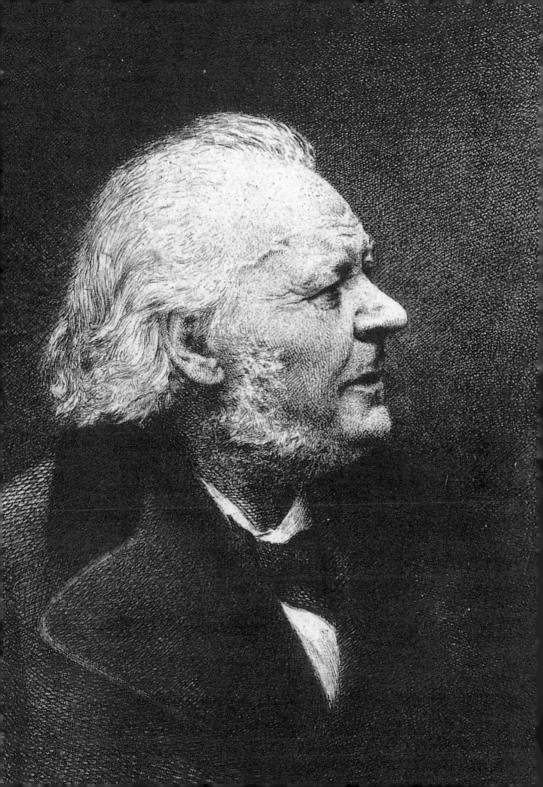

諷刺漫畫大師
杜米埃的生涯與藝術

貧苦上進的童年

　　杜米埃全名歐諾雷—維克托杭‧杜米埃（Honoré Victorin Daumier），一八〇八年生於法國南方大港馬賽，排行老三，上有兩個姐姐（比他大兩歲的大姐在他出生前幾個月不幸夭折）。父親讓—巴蒂斯特‧杜米埃（Jean-Baptiste Daumier，1777～1851左右）只受過基礎教育，十二歲離開學校之後即繼承父業，做一個裝配門窗玻璃的小商販，過著平凡的日子，雖然唸的書不多，頗有才華的讓—巴蒂斯特卻喜歡寫詩，一八一三年又得一女，平凡的日子因爲當時法國的政局動盪而起了變化。

　　一八一五年三月十九日拿破崙回到巴黎，復辟帝政，路易十八潛逃，是爲「百日王朝」，結束於著名的滑鐵盧之役。是年四月，年近四十的讓—巴蒂斯特決定北上巴黎，留下妻子和三個小孩。北上的原因很可能是希望到首都尋找對他的文學作品感興趣的伯樂，發展其文學生涯，另一原因是他的版畫裝框事業失敗，且當時街頭流動玻璃商販搶走他不少客源，生意難做的情況下希望到巴黎另謀出路。

　　到巴黎才幾個月，讓—巴蒂斯特即遇上貴人亞歷山大‧勒努瓦騎士（Chevalier Alexandre Lenoir，1761～1839）的賞識，他身兼畫家、考古學家，同時也是法國文物古蹟博物館

奧古斯特‧布拉荷
杜米埃畫像
石版畫　1881年沙龍
（前頁圖）

8

夢遊者
約1842～1847年
油畫、木板
28.9×18.7cm
加的夫國家藝廊藏

創始人及聖・德尼博物館的總主管。在他的引薦下，初出道
的作家有機會將他所作的詩題獻給羅昂（Rohan）公主，並
由皇家印刷局印行他的詩集《春之晨》，透過勒努瓦的鼎力
相助，讓—巴蒂斯特・杜米埃不但有機會晉見王公貴族，並
且於一八一六年七月謀得一公職，不久，他的妻兒遷上巴黎

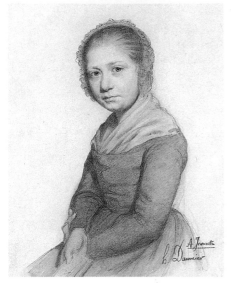
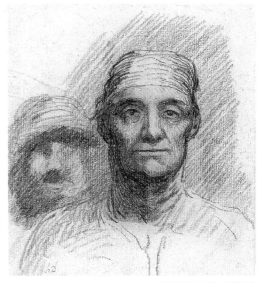

與他同住。

　　幸運的日子有如曇花一現，次年，他丟了工作，他曾試著參加公職考試、申請進入皇家圖書館工作皆不順遂，他嘗試創作版畫，也創作戲劇，成績卻都不如人意，雖然有機會在國王路易十八御前演出他的劇作，卻未獲得賞識，不時陷入失業狀態中，十年之中，全家跟著他搬了將近十次家。

　　為了家計，才十二歲的杜米埃在父親的安排下，為法院執達官充當跑腿的童僕，他敏捷的身手獲得了好評，後來，他曾將自己的這一段童年故事畫成版畫。小小年紀即接觸法律界的人士，對於他日後的諷刺畫創作不無影響，「法官和律師」系列既生動又傳神和此有著重要關聯。

　　一八二一年一月，父親當選馬賽學院的通訊會員，杜米埃辭去跑腿的工作，轉而為巴黎一位重要書商德洛內（Delaunay）的親戚當伙計。由於工作的地方靠近羅浮宮，讓他有機會至羅浮宮摹擬大師的作品，對於他繪畫基礎的建立有著重要影響，而附近的兩位重要的版畫書商：勒努瓦（Lenoir）和若佛雷（Jauffret）的店是他經常流連忘返的地方。

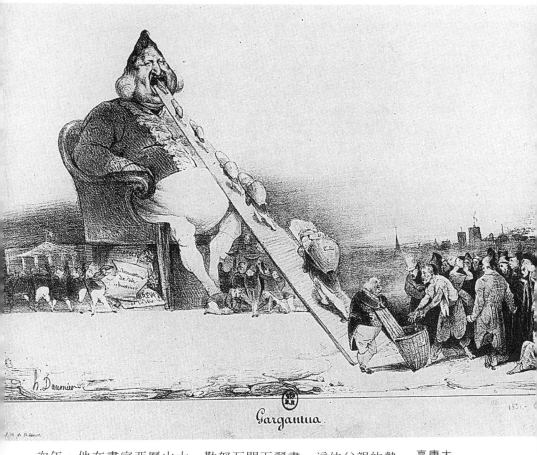

Gargantua.

高康大
1831年　石版畫
21.4×30.5cm

次年，他在畫家亞歷山大・勒努瓦門下習畫，這位父親的摯
友兼伯樂的教學方向並未得到他的認同，因為他所崇拜的魯
本斯（Rubens，1577～1640，巴洛克繪畫大師）及提香
（Titien，1490～1576，威尼斯畫派巨匠）皆被老師屏除在教
學之外，雖然品味不同，但是亞歷山大・勒努瓦所收藏的兩
百多件肖像畫（後來捐給羅浮宮）卻給年輕的他留下深刻印
象。杜米埃又到瑞士畫院註冊學畫，不久後開始創作並發表
版畫作品，一八二五年，他進入以人像見長的版畫家澤菲杭
・貝利亞爾（Zéphirin Belliard）的工作室當學徒，學習石版畫
的製作技巧。父親則繼續從事戲劇及詩的創作，並出版作
品。

12

成為版畫家及民主共和的鬥士

　　杜米埃眞正開始他的版畫家生涯是在一八三〇年七月，他開始持續在《剪影》（La Silhouette）雜誌發表諷刺漫畫的版畫。這本雜誌由菲利朋（Charles Philipon，1800～1862）、里固爾（Ricourt，1776～1865）及拉提耶（Ratier）三人合資於一八二九年出刊，只維持了兩年，一八三〇年十一月四日，由菲利朋和他的姐夫加布里埃・奧貝爾（Gabriel Aubert）合作主持的《諷刺漫畫》週刊（La Caricature，1830年11月至1835年8月）正式發行上市，旨在諷刺、批評當時的君王政體，杜米埃在創刊號即以假名發表政治諷刺漫畫之版畫作品，後來索性以本名發表，他多以H.-D.和h.D.(Honoré Daumier）縮寫方式或h. Daumier簽署作品。

　　"La Caricature"很快地被政府視爲眼中釘，一八三二年十一月，記者兼社長的菲利朋被譴責侮辱國家元首，十二月五日，杜米埃所繪的兩張漫畫：〈他們只是跳一下〉及〈高康大〉（Gargantua，文藝復興時期法國作家拉伯雷小說中食量驚人的巨人）一出刊即引來軒然大波，幾天之內，奧貝爾版畫店內的版畫被扣押，政府並下令銷毀版畫的石頭原版及所有已印刷的成品。次年元月，菲利朋被判拘禁六個月，而版畫作者杜米埃、印刷工匠德拉波爾特（Delaporte）及版畫商兼雜誌投資人奧貝爾三人遭到法院起訴，最後的判決是〈他們只是跳一下〉版畫事件不予起訴，而〈高康大〉版畫一案則判處三人拘役各六個月，罰款五百法郎。然而，判決並未立刻執行，杜米埃一直到八月底才被逮捕。

　　杜米埃筆下的〈高康大〉是一個巨大的傢伙，張大嘴巴讓人民納稅錢一簍簍地往嘴裡送，一群穿著得體的「官吏」，或是幫忙搜括錢財，然後爬著梯子將錢送往高康大的嘴巴，或是躲在椅子下「撿便宜」，有如共犯。高康大暗喻

當時的法國復辟君王路易－菲利普（Louis-Philippe，1773～1850），杜米埃以「梨形頭」來呈現君王貪婪的臉，巨大的身軀，以金字塔構圖呈現，路易－菲利普端坐在協和廣場中央，後方是波旁王宮，他搜括人民納稅的血汗錢，不斷吞食，有如食量驚人的巨人。這張版畫讓杜米埃、德拉波爾特、奧貝爾三人以「激發對國王政府的仇恨及蔑視、侮辱國家元首」的罪名被判刑，雖然大多數的民眾無法看到原作，然而法院判決書將版畫內容詳盡的描述，間接將杜米埃的作品用意傳達給民眾。

為了能夠應付不斷的罰款，菲利朋於一八三二年夏天開始發行《每月聯盟》畫報（Association Mensuelle），它的使命是每個月發行一張版畫，賣得的錢做為「罰款基金」。十二月，菲利朋又創立了"Le Charivari"日報（法文意為嘈雜聲、喧鬧聲、吵鬧聲、喧嚷的嘲弄聲、不協調的音樂，同時也是法文的姓氏，故不加以翻譯。）創刊號共發行二十萬份免費發送，這份政治諷刺報紙每天都刊登一幅大版面的素描，杜米埃和菲利朋的合作關係愈加密切，他的政治漫畫、版畫、素描創作量大增，進步也愈來愈快，個人風格益加顯著。"Le Charivari"從一八三二年創刊，曾多次易主，一直持續到一九三七年才停刊。

除了杜米埃之外，和菲利朋合作的尚有諷刺漫畫家格朗維爾（1803～1847）、加瓦爾尼（Gavarni，1804～1866）、莫尼埃（Henri Monnier，1799～1877）等人，杜米埃為其中年紀最輕，卻是最著名、最有藝術潛力的。此外，尚有名作家巴爾札克（Balzac，1799～1850）、杜米埃和同事之間相互濡染、成長。

一八三二年，八月二十七日早晨，杜米埃在家中被逮捕，當時他的父母親皆在場，他被關在巴黎植物園附近的聖・佩拉吉（Sainte-Pélagie）監獄，根據監獄資料記載，對於杜

14

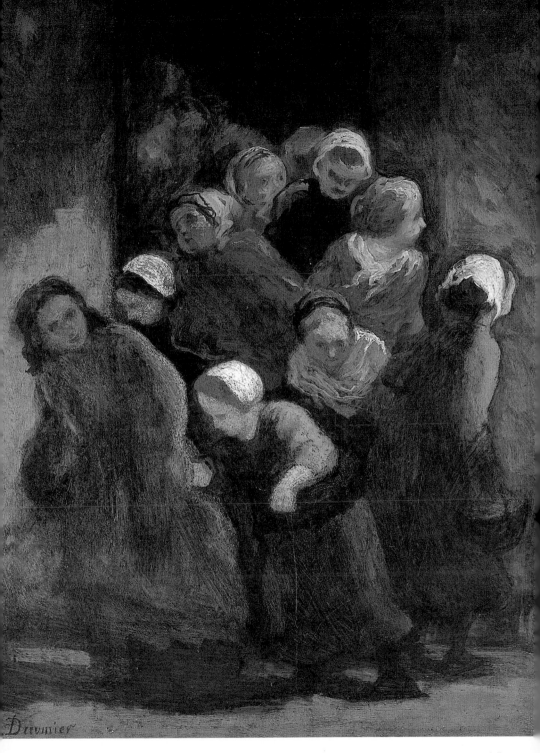

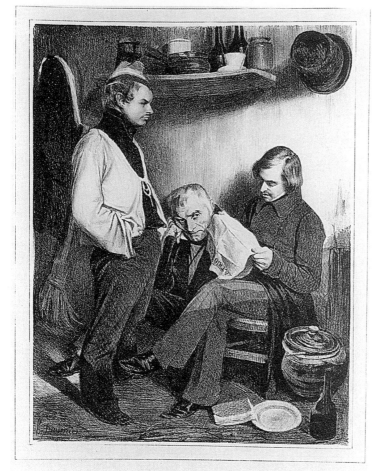

聖‧佩拉吉監獄的
回憶　1834 年
石版畫
24 × 18.8cm

米埃特徵的描述是：「體貌特徵：二十四歲，翹鼻子，身高
一百七十一公分、中等嘴型、黑髮、下巴橢圓、突出、中等
眉型、橢圓臉型、額頭寬平、普通膚色、灰色眼睛，特別記
認：額頭上方近髮根處有一疤痕。」這似乎證實了他在「光
榮的三日」（指 1830 年 7 月 27 日至 29 日，即七月革命中巴黎
人民開始舉行武裝起義到攻佔杜勒麗宮推翻查理十世的三
天）參加起義遭到刀砍的說法。

　　老闆菲利朋寫信通知杜米埃的父親要他寬心，會儘快想

辦法將杜米埃從監獄轉入私立療養院，但是，沒幾天，菲利朋又被判入獄，剛服刑完六個月的他已有經驗，一半的刑期在監獄度過，剩下則在私立療養院「混」過，第二次則只在監獄待了兩個多月即轉至私立療養院。杜米埃在監獄待了兩個多月後也被轉入私立療養院，一直到服刑期滿，這段期間，他畫了不少素描和水彩作品。一八三二年十月八日，他在聖·佩拉吉監獄寫給讓弘（Jeanron）的信中顯現了他當時的心情：「我現在人在佩拉吉，沒有人做任何消遣的無聊日子。而我，則自娛娛人，當這只是為反對而反對時。……除此之外，相反地，監獄並不會讓我留下痛苦的回憶。」在這個專門關政治犯的監獄中，因為無聊，杜米埃反而能夠心無旁鶩地創作，而獄中的情景也成為他創作的題材。

六個月刑滿之後，杜米埃搬離父母家，住進民眾之家，在這兒，他遇到一些藝術家，如：保羅·于葉（Paul Huet，1803～1869，法國風景畫家，德拉克洛瓦之友）、奧古斯特·普雷歐（Auguste Préault，1809～1879，法國浪漫派雕塑家）、迪亞茲·德·拉·邊那（Diaz de la Peña，1807～1876，巴比松畫派的法國風景畫家，父母親為西班牙人，初期畫風近於德拉克洛瓦式的構圖）及他的友人畫家讓弘。一八三三年底，杜米埃至羅浮宮臨摹魯本斯的作品，至少一件以上。

十九世紀初期，法國的石版畫製作多採用來自德國慕尼黑的進口石頭刻版，一八三三年，杜米埃首次使用法國原產的石頭刻版，並發表在五月六日的 "Le Charivari" 上，以他周遭的年輕藝術家處境為題，畫了〈木頭很貴而藝術卻行不通〉，道盡藝術家的心酸。

以法國產的石頭製作版畫使得成本降低，產量也相對增加，杜米埃的版畫家名聲也愈來愈大，他忙於版畫的製作，漸漸沒有時間畫油畫。很快地，他也開始嘗試木版畫，他先將原稿畫於木頭上，再由工匠負責鑿刻。

版畫史上最偉大的藝術家

　　眞正讓杜米埃聲名大噪的是他在一八三四年發表於《每月聯盟》的大張版畫：〈立法院之腹〉、〈通司婁南路一八三四年四月十五日〉（Rue Transnonain）兩張代表作。前者相當忠實地將立法院裡經常被《諷刺漫畫》週刊點名批評的成員集結一堂，每位人物皆可辨認，杜米埃秉其誇張的漫畫式諷刺手法，突顯每位議員的「嘴臉」和性格特徵，爲版畫史上的難得傑作；後者是以社會新聞主題所畫的寫實作品，標題只告訴讀者時間和地點，杜米埃審愼地敘述一八三四年的軍事鎮壓悲劇：軍隊射殺一戶民宅的全家老小，杜米埃將場景縮成一個房間，簡單樸素的擺設，顯示出屋主的一般小老百姓身分，凌亂的床、傾倒的椅子，顯然是有過一番掙扎，一個身著睡袍的男子身上佈滿血跡，由床上滑了下來，壓在一個幼兒身上，幼兒的頭上有著很深的刀痕、血流成注，圖的左邊躺著一名婦女。杜米埃的第一張寫實作品即爆發出強勁的威力，將這樁駭人的滅門慘案刻畫得驚心動魄。著名的法國詩人兼藝評家波特萊爾（Baudelaire，1821～1867）稱讚杜米埃的這張素描「有大將之風，這已經不是諷刺漫畫，而是歷史。」當然，這張聳動人心的版畫一發行立刻遭到官方的查禁、燒毀。

　　由於一八三五年七月的一起謀殺事件，政府決定下令停止政治諷刺漫畫的刊行，《諷刺漫畫》週刊於一八三五年八月二十七日登出杜米埃的最後一張政治諷刺漫畫，題爲〈實在是值得把我們殺死啊！〉表白身爲一位政治諷刺漫畫家面對專制政府，沒有言論自由的感歎。此張版畫的構圖很顯然受到西班牙畫家哥雅（Goya，1746～1828）「幻想畫」（Los Caprichos）蝕刻銅版系列作品第五十九號之影響，是一佳作。

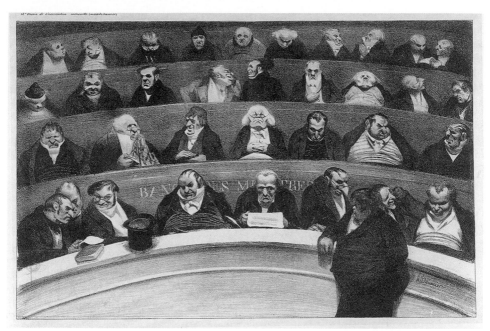

立法院之腹　1834年1月《每月聯盟》　石版畫　28×43cm

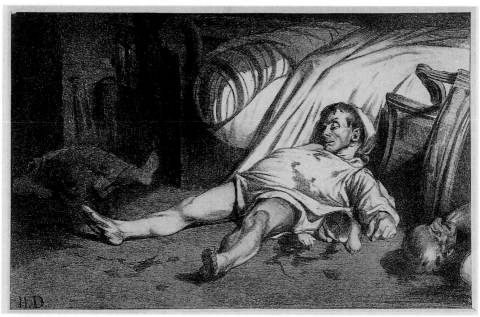

通司婁南路1834年4月15日　1834年7月《每月聯盟》　石版畫　28×44cm

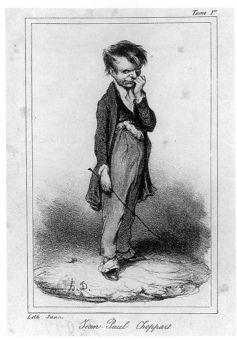
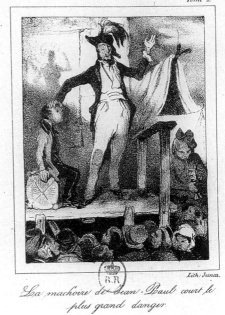

尚－保羅・肖帕的奇遇　1836年　石版畫　法國國家圖書館藏（上圖、左上圖）

　　不能畫政治諷刺漫畫，杜米埃只好改畫插畫、幽默的風俗畫、諷刺漫畫等版畫作品，時間從一八三五年九月禁令發佈一直到一八四八年國王路易—菲利普下台為止，才又畫起政治諷刺漫畫。他同時也為童書、小說畫插圖，不論故事或文學作品本身好壞如何，杜米埃秉持他慣用的簡潔、傳神的筆法創作，畫活書中的人物，如：《諷刺漫畫》週刊主編德努瓦耶（Desnoyers）筆下令人非常討厭的可怕小孩肖帕（Choppart），邋遢骯髒，滿腦子壞主意的特性在畫家妙筆之下一躍而出。又如法國大文豪巴爾札克的名著《高老頭》在杜米埃的筆下：白髮蒼蒼、駝著背、翹著腳、雙手交握的老頭，靜靜地坐在角落的椅子上，他穿著縐巴巴的破舊外套，一雙磨損的舊鞋，憂鬱的臉帶著一股不安的焦躁情緒，醜陋的五官令人嫌惡，落魄的德性又令人可憐，正如巴爾札克書中形容的句子：「對於某些人來說：他令人害怕，對於其他的人來說：

Aux uns, il faisait horreur ; aux autres, il faisait pitié.
LE PÈRE GORIOT.

高老頭　木版畫插圖　11.8×9.3cm
巴爾札克紀念館藏

他令人憐憫。」杜米埃畫活了他筆下的人物，不禁令大文豪稱讚：「這傢伙有米開朗基羅的才華。」早在兩人共同為《諷刺漫畫》週刊工作時，巴爾札克即經常如此稱讚他。

《諷刺漫畫》週刊被迫停刊後，"Le Charivari"日報成為杜米埃最主要的發表園地，少了政治諷刺畫的辛辣味，卻多了不少幽默風趣，杜米埃善於捕捉人的生動表情和肢體語言，不論是政客的狡詐嘴臉、律師、法官的高傲與誇張的肢體語言、醫師的自以為是與迷糊可笑，或是市井小民溫馨平凡的日常生活感動，或是毫無保留的七情六慾的流露，生動寫實地捉住人的特質，再加上漫畫的誇大筆法及幽默，每個人都有可能是杜米埃筆下的故事主角，這是他的版畫作品扣人心弦的重要原因。

在技巧上，杜米埃的素描工夫了得，是大家公認的，他的才華在一八三四年的〈通司婁南路一八三四年四月十五日〉一作即已獲得肯定，一八四五年，杜米埃雖未受邀參加波特萊爾於羅浮宮舉辦的沙龍展（想必，沙龍展以油畫及雕塑為主，杜米埃在當時的油畫作品少之又少，僅屬於嘗試階段），波特萊爾仍於五月十五日在一篇文章中稱讚杜米埃：「在巴黎，我們只知道有兩位藝術家畫素描畫得和德拉克洛瓦一樣好，一個是以模擬方式作畫，另一位則是以完全相反

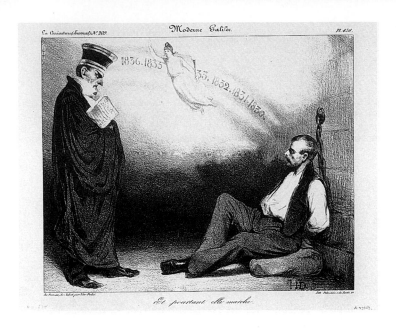

現代加利利人
1834年11月6日
《諷刺漫畫》週刊
石版畫
22.4×27.6cm

的方式創作，一位是諷刺漫畫家杜米埃，另一位則是大畫家安格爾：狡猾的拉斐爾崇拜者。」安格爾（Ingres，1780～1867）和德拉克洛瓦（Delacroix，1798～1863）是死對頭，波特萊爾很顯然地不喜歡安格爾那犀利精確卻不生動的畫風，卻又不得不承認他的素描技巧高超，而德拉克洛瓦在當時已是聲名大噪的浪漫主義大師，拿他和這兩位大師前輩相提並論，可見波特萊爾對他的素描才華是真正的肯定。而這樣的看法，德拉克洛瓦完全贊同，他在寫給杜米埃的信中提到：「我最尊重、仰慕的人是您。」

在風俗漫畫方面，杜米埃主要的作品發表在"Le Charivari"，一八四○年四月一日的作品〈閱讀"Charivari"日報〉，兩位穿著燕尾服的人士搶讀報紙，他們的臉雖然讓報紙遮住，從他們的穿著可以看出是中產階級人士，有趣的是：報紙上寫著大大的廣告要訂閱到期的讀者趕快續訂。

"Le Charivari"在一八三六年八月二十日至一八三八年十一月二十五日之間共發行杜米埃一系列「百幅版畫」，獲得

閱讀 "Charivari"
1840年4月1日 "Le
Charivari"
石版畫
22×22cm

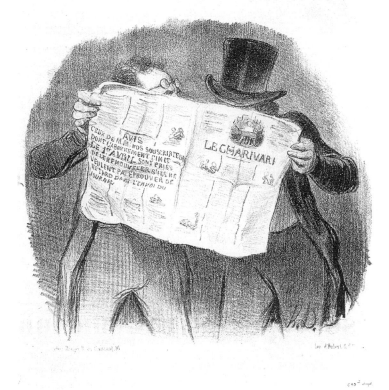

很大的回響，一八三九年二月 "Le Charivari" 換老闆，由迪塔克（Dutacq）接任，杜米埃簽了新合約，每張版畫的薪資由四十法郎調漲到五十法郎，同時，"Le Charivari" 先付給他兩千法郎，做爲兩百張石版畫的訂金，希望這位當紅的版畫家能成爲報社的專屬。

而菲利朋則在一八三八年十一月一日爲《諷刺漫畫》週刊復刊，杜米埃總共在上頭發表了一百三十三件石版畫作品，直到一八四三年十二月三十一日停刊爲止。當然，"Le Charivari" 由於是日報，需求量大，因此，從一八三八年至一

舞者習作
約1849～1850年
石墨、鉛筆
33.8×27.4cm
羅浮宮美術館藏（左圖）

杜米埃先生，你的版畫
系列……真的……很吸
引人……
1838年　石版畫
23×22.6cm　大英博物
館藏（右頁圖）

八五二年間，杜米埃共發表六百六十件石版畫及木版畫於
"Le Charivari"。

　　一八三八年十月的〈杜米埃先生，您的版畫系列……眞
的……很吸引人……〉應該是嘗試套色印刷的作品，圖中的
杜米埃有著尖尖的鼻子、落腮鬍、直接在石版上刻畫，並未
準備草稿，牆上則掛了許多石膏面具。「百幅版畫」反應良
好，一八三九年做成裝訂本出售，黑白印刷售價四十五法
郎，彩色印刷則是五十五法郎。一八四〇年八月至一八四二
年九月之間則又加刊二十幅版畫。這一百二十幅版畫以「表
情速寫」（Croquis d'expression）爲主題，杜米埃抓住人物刹
那表情，栩栩如生的快速速寫功夫是他受歡迎的主因。

喜愛系列創作

　　杜米埃喜歡作系列創作，例如：聽覺、視覺、味覺、嗅
覺及觸覺五官系列，以市井小民的日常生活趣味面呈現，人
物的選擇及素描的品質皆佳。聽覺：是一對夫婦夜寢，丈夫

par MM. Daumier et Philipon. Chez Aubert gal. vero dodat. Imp. d'Aubert et Cⁱᵉ.

Monsieur Daumier, votre série des Robert-Macaires est une chose charmante !... C'est la peinture exacte
des voleurs de notre époque.... C'est le portrait fidèle d'une foule de coquins qui se retrouve partout,
dans le commerce, dans la politique, dans le barreau, dans la finance, partout ! partout !!.. Les fripons
doivent bien vous en vouloir....... Mais l'estime des honnêtes gens vous est acquise........ Vous
n'avez pas encore la croix-d'honneur ?..... C'est révoltant !!!

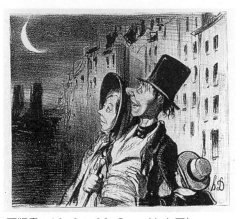

五官：聽覺　1839年9月4日《諷刺漫畫》週刊　石版畫　19.2×22.5cm（左上圖）
五官：視覺　1839年8月4日《諷刺漫畫》週刊　石版畫　20.2×22.8cm（右上圖）

被嚎啕大哭的嬰兒吵醒，一旁的妻子則繼續沉睡，他試著搖
醒妻子，「叫了一個小時都沒用，妻子只是夢囈地回答：
『好！阿道夫！』可是，我又不叫阿道夫，小孩也不是啊！」
可憐的先生！杜米埃既幽默風趣，又「毒辣」。他的每幅圖
大都附有文字解說，杜米埃不只素描、繪圖的工夫到家，撰
文的能力也佳，簡短而一針見血、耐人尋味，顯現出他驚人
的觀察力。「五官」的主題在版畫中流行已久，尤其是寓言
式的荷蘭風俗畫，杜米埃作滑稽可笑、諷刺戲謔的模仿，尤
其是〈嗅覺〉一作，用以諷刺大眾和收藏家對於這一類作品
的低劣品味。至於〈觸覺〉，則是受到哥雅（Goya，1746～
1828）的版畫〈任性〉中母親以鞋子打小孩子屁股的景象之
影響，杜米埃畫中的老農婦氣急敗壞地脫光小孩的褲子鞭
打，牆上一張模糊的拿破崙畫像有如鬼魅一般，杜米埃用以
加強〈觸覺〉的反面意涵，將體罰的不悅感和拿破崙帝政聯
想在一起。而這一系列版畫最成功的當屬〈視覺〉；一對巴
黎中產階級夫婦與小孩在夜晚的巴黎漫步，驚訝地望著一彎
弦月的美麗光彩。

　　此外，他還畫了一系列的「古代歷史」系列，將希臘羅

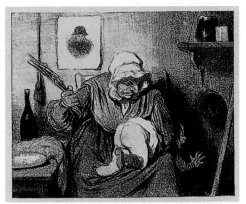

五官：味覺　1839 年 8 月 18 日《諷刺漫畫》
週刊　石版畫　19.2 × 22.8cm（左上圖）

五官：觸覺　1839 年 9 月 13 日《諷刺漫畫》
週刊　石版畫　19.4 × 23cm（右上圖）

五官：嗅覺　1839 年 7 月 21 日《諷刺漫畫》
週刊　石版畫　20.2 × 23cm（右圖）

馬的著名故事以幽默風趣的漫畫手法表現，例如：引發戰爭
的美女海倫在他筆下成為又老、又醜、又胖的逗趣人物，自
戀而化為水仙的美少男是個又老又瘦的老頭，他們曾經年少
美麗，而今青春不再。其他又如「夫婦道德」系列選擇的細
節溫馨感人，如：睡前丈夫讀小說給妻子聽、夫婦兩人倚在
窗前觀賞月亮星空……；「女作家」系列……，「巴黎的夜
景與多日景象」、「律師與客戶」、「法官」系列……變化
多端、令人莞爾。

　　版畫家的生活並不好過，以他一八三八年至一八四〇年
的薪水來看，月薪在四百八十四法郎至六百八十七法郎之
間，和他創作多寡有關，一張石版畫賣給出版社是五十法郎

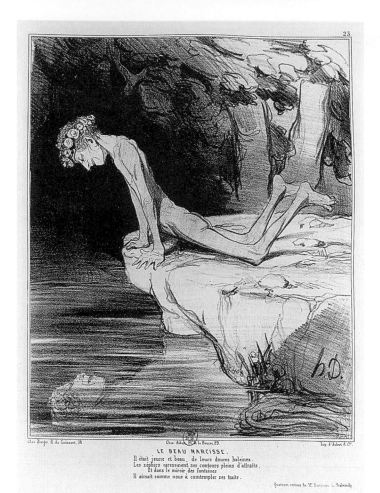

古代歷史：
美少年納西瑟斯
1842年9月11日
"Le Charivari"
石版畫
24.9×20cm
法國國家圖書館藏

LE BEAU NARCISSE.
Il était jeune et beau, de leurs douces haleines.
Les zéphirs caressaient ses contours pleins d'attraits.
Et dans le miroir des fontaines
Il aimait comme nous à comtempler ses traits.

的價錢，杜米埃一直遲至一八四六年才成家，與比他小十四
歲的達西（Dassy）小姐成婚，她是位裁縫師。

　　五〇年代的版畫多以「Croquis」（草圖、速寫）的字眼為
題，主在強調版畫作品的素描重要性，杜米埃以巴黎人的生
活點滴片段、音樂會、沙龍、展覽會場、劇場……等現實生
活中發生的事物作速寫。五〇年代以後，由於版畫市場削
減，杜米埃逐漸將創作重心轉移到繪畫和素描上，一八六〇
年，他甚至遭到合作二十多年的"Le Charivari"解雇，這突

夫婦道德：睡前丈夫讀小說給妻子聽　1839年10月29日"Le Charivari"　石版畫
24×23cm（左上圖）

夫婦道德：夫婦兩人倚在窗前觀賞月亮星空　1840年5月16日"Le Charivari"　石版畫
24.5×19.8cm（右上圖）

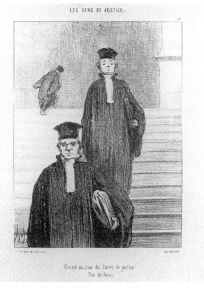

接受諮詢的寡婦　1846年　石版畫　23×20cm　法國國家圖書館藏（左上圖）

正義之宮的大樓梯　1848年2月8日"Le Charivari"　石版畫　24×18cm（右上圖）

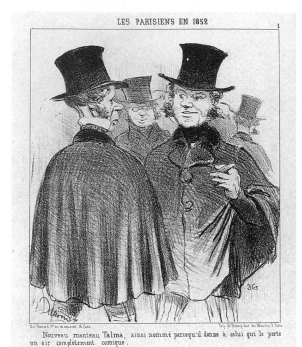

LES PARISIENS EN 1852

Nouveau manteau Talma, ainsi nommé parcequ'il donne à celui qui le porte un air complètement comique.

CROQUIS MUSICAUX

AUX CHAMPS ÉLYSÉES

On n'a jamais su si c'est la musique qui fait passer la bierre, ou si c'est la bierre qui fait avaler la musique.

1852年的巴黎紳士　1852年1月9日"Le Charivari"　石版畫 25.4×21.8cm　東武美術館藏（左圖）

音樂速寫16　1852年4月7日"Le Charivari"　石版畫 20.6×26.2cm　東武美術館藏（右頁左圖）

音樂速寫17　1852年4月5日"Le Charivari"　石版畫 25.9×21.7cm　東武美術館藏（右頁右圖）

CES BONS PARISIENS

NOUVEAU DIVERTISSEMENT DES SOIRÉES PARISIENNES. Les esprits de M.Home faisant la barbe à M.de St Potard et decoiffant M.me Coffignon.

法國紳士們 1857年4月16日"Le Charivari" 石版畫　20.9×25.3cm 東武美術館藏（上圖）

音樂速寫　1852年2月13日"Le Charivari"　石版畫 25.5×21.3cm　東武美術館藏

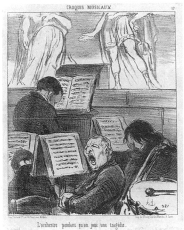

Fesant les délices du public de Carpentras.

L'orchestre pendant qu'on joue une tragédie.

如其來的晴天霹靂令他的生活一度陷入困境。幸好，賞識他的波特萊爾立刻替他找到為兩本書畫插畫的工作，波特萊爾似乎頗為高興，他寫道：「杜米埃現在自由了，他只能從事繪畫。」藝評家應是感到杜米埃有繪畫的天分，但是他的時間大多被版畫所佔據而無暇從事油畫創作。果然如波特萊爾所望，杜米埃在一八六○年油畫作品大幅增加且時有佳作，可說是「塞翁失馬，焉知非福？」

　　一八六○年四月十三日，"Le Charivari"先是刊登了一篇〈杜米埃讓位〉的文章，文中指出杜米埃之所以被炒魷魚，是因為讀者及警政單位不能再忍受漫畫家那「令人厭惡」的言行。一八六一年，菲利朋（一八四三年底，《諷刺漫畫》週刊停刊後，菲利朋又回到"Le Charivari"工作。）也寫了一篇〈杜米埃一世讓位〉的負面文章，先刊登在《有趣日報》（Journal Amusant），之後又刊登在"Le Charivari"，文章上頭寫道：「杜米埃先生唯一缺乏的才能是想像力，他不找尋主題，而且從來沒有傳奇故事……不過，當我們給一個傳奇讓他來上演，他是這般地做……。」

　　幾十年的老朋友反目成仇，對於曾經共同為理想打拼，

甚至爲此被捕下獄⋯⋯杜米埃的內心想必備感淒涼。次年二月，好友尙弗勒里（Champfleury，作家兼藝評家）也寫了一篇關於杜米埃的文章。不過，享有盛名的杜米埃不會一下子就被擊垮的，很快地，杜米埃又回到版畫及插圖，卡爾雅（Carjat）請他爲其新創辦的刊物《林蔭大道》（Boulevard），畫十二張石版畫，而杜米埃同時也爲《插圖世界》（Le Monde illustré）週刊作木版畫。雖然經濟情況不佳，杜米埃卻是個藝術愛好者和收藏者，他在五月二十日的一封信中寫道：「八月我會將上次向泰奧多爾・盧梭（Théodore Rousseau，1812～1867）買畫的一千五百法郎還給他。」這一年，他搬了兩次家。

　　一八六二年，菲利朋去世，杜米埃在次年年底又回到"Le Charivari"工作，他的老同事爲他舉辦歡迎會，同時，在十二月十八日，杜米埃重回工作崗位當天，同事們在"Le Charivari"刊登此一好消息：「我們很高興地向大家宣佈：我們的老同事杜米埃在三年前離開版畫界轉而從事油畫創作，現在，他決定重拾帶給他這麼多光榮事蹟的版畫，我們願與讀者分享這樣的喜悅。今天，我們刊登杜米埃的首張版畫，並且從今天開始，每個月我們都會刊登這位畫家六至八張的石版畫。即使是諷刺漫畫，杜米埃也有凡人所不能及的特殊才能，將它們變成藝術作品。」他同時也替《有趣日報》工作。

　　關於杜米埃被解雇，一說是因爲「奧爾西尼爆炸事件」之後，拿破崙三世帝政對於報禁又更加嚴格所致。無論如何，這對於杜米埃有著意想不到的收穫。除了畫油畫的時間增加，他在一八六〇年代的版畫作品繪畫性、藝術性更強，「藝術家的回憶」系列和「街景」系列爲兩大主題，公共運輸交通工具內的景象給予他不少的創作靈感，〈公共汽車內〉

水邊
約1849～1853年
油畫、木板
33×24cm
特洛伊現代美術館藏
（右頁圖）

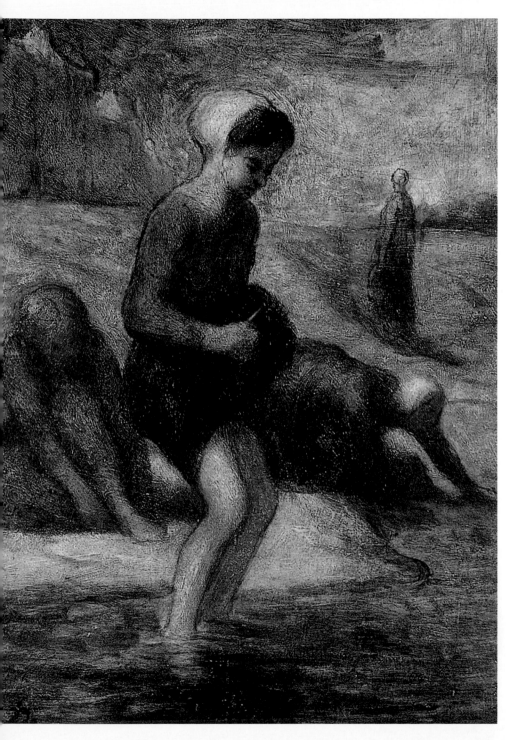

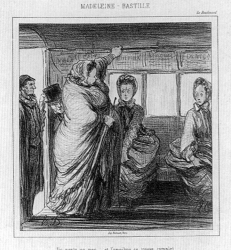

瑪德蓮恩—巴斯提勒　1862年3月16日《林蔭大道》　石版畫　24.3×22cm　羅傑・佩森宏
藏（左上圖）
瑪德蓮恩—巴斯提勒　石版畫　法國國家圖書館藏（右上圖）

（1864）一位胖先生擠得一位抱小孩的婦人蜷縮在一旁，另一
位先生則睡著了，歪著頭，另一位可憐的少婦被夾在中
間……場面逗趣，而每個車窗恰好成為一個「畫框」將每位
乘客的畫像鑲在其中，又有如嬉戲中的某一個場景，而此一
時期杜米埃似乎也對戲劇特別感興趣，他畫了許多以劇院場
景為主題的版畫。杜米埃秉持其一貫的幽默風趣來創作版
畫。

　　除了劇院，畫家熟悉的沙龍也在其列，一八六五年，杜
米埃為"Le Charivari"畫一系列「沙龍速寫」版畫，其中一
張以馬奈（Manet，1832～1883）的〈奧林匹亞〉為主題，
另一張則是庫爾貝（Courbet，1819～1877）為皮耶－約瑟夫
・普魯東（Pierre-Joseph Proudhon，法國社會主義理論家）所
作畫像為版畫主題。

　　杜米埃以畫政治諷刺漫畫起家，對於時事與民主一直非

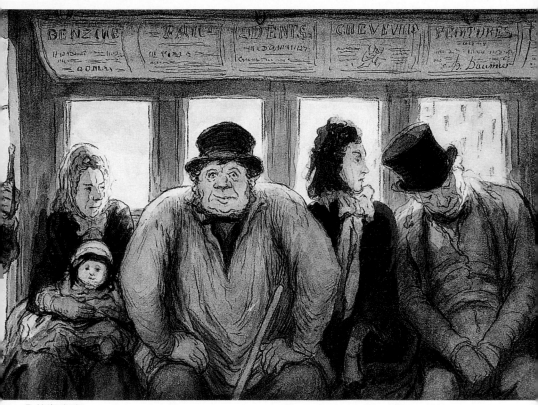

公共汽車內
1864 年
石墨、鋼筆、水彩
21.2×30.2cm
巴爾的摩瓦爾特藝
廊藏

常地關切，一八六六年，普魯士帝國軍國主義壯大，身為民主鬥士的他感到憂心重重，奧地利戰敗，普魯士帝國正準備侵吞歐洲，他以普魯士政府及俾斯麥首相為諷刺箭靶，作了一系列版畫。一八六七年，他開始為眼疾所苦，醫生建議他停止傷眼的版畫創作，然而，熱血沸騰的杜米埃反而藉著審查尺度放鬆更加大舉抨擊普魯士軍國主義及帝國主義，並諷刺歐洲的不團結與脆弱不堪一擊。

雖然，他眼疾日益嚴重，杜米埃卻不願意放棄版畫。一八七○年，拿破崙三世帝政瓦解，時為九月二日，第三共和國於焉誕生，兩天以後，普魯士大舉侵略法國，是為普法戰爭，一八七一年一月，法國戰敗投降，戰爭期間，杜米埃因為健康情況欠佳不得不放棄石版畫創作，然而，普法戰爭的

殘酷促使他在戰後於"Le Charivari"發表一系列的寓言版畫。

　　普法戰爭期間，許多藝術家避走英國及比利時，卻也有不少巴黎的畫家組織藝術委員會來保護國家美術館的藝術典藏品不被破壞或搜刮，庫爾貝被推選為主席，杜米埃也是其中的一員。熱中政治的庫爾貝積極參與「巴黎人民公社」（La Commune）運動，在他的鼓勵與主導下，當時的政府決定「推倒凡登廣場上的拿破崙紀念柱」，因為，這個歌頌拿破崙偉大帝國功蹟的紀念柱與共和國的理念顯然不符，應該要推倒。身為人民公社藝術家協會會員（由十五位畫家及十位雕塑家組成）的杜米埃對此一決定持反對態度，不過，紀念柱還是被推倒，人民公社運動被血腥鎮壓結束後庫爾貝因此被關進聖‧佩拉吉監獄，步杜米埃的後塵，只不過，杜米埃被捕下獄時只有二十四歲，庫爾貝卻已年過半百。

　　沙龍評審制度不合理一直為幾位較「前進」的藝術家所詬病，一八七〇年，杜米埃與柯洛（Corot，1796～1875）、馬奈、庫爾貝及邦凡（Bonvin）共同簽署抗議沙龍評審過分嚴苛的聲明。次年，在給共和國總統的一封要求改革沙龍的連署名單中，杜米埃、柯洛、杜比尼及馬奈兄弟皆在其內。

　　一八六九年至一八七一年之間，他創作了生平最後的政治及寓言版畫，因為在一八六九年的國會議員大選，支持帝國的議員佔少數席位，激起杜米埃重拾寶刀的慾望，再度畫起議會內的風俗畫，議員們的嘴臉、議會選舉經過……一八六九年的〈第一次進入議會〉，新科議員昂首邁入議會，後方半圓形的議會席位令人想起他的成名作之一：〈立法院之腹〉，寓言版畫則源於普法戰爭的殘酷。

圖見 38 頁

　　杜米埃一生共創作了數千張版畫，以石版畫為主，木版畫次之，至於銅版畫，則是在一八七二年與朋友的一次晚餐聚會中因為銅器餐具而引發他創作銅版畫的靈感，他與友人一同在銅盤上頭完成他生平唯一的蝕刻銅版畫。

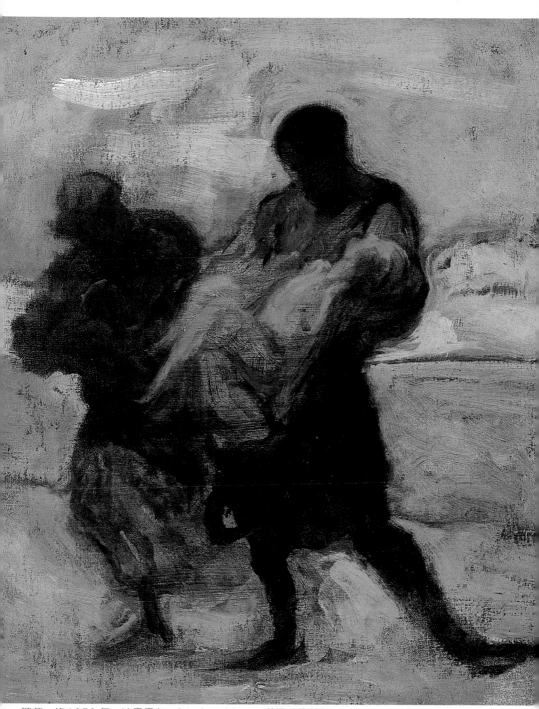

營救　約1870年　油畫畫布　34.3×28cm　漢堡美術館藏

第一次進入議會
1869年7月6日 "Le Charivari"
石版畫
23.4 × 19.8cm
聖—丹尼斯歷史博物館藏

　　從十七歲學習版畫製作開始，杜米埃一生致力創作，從不懈怠，並且因為版畫，和政治結下不解之緣，成為民主共和體制的忠心擁護者。不論是犀利的政治嘲諷，或是溫馨的市井小民生活寫照，抑或是巴黎中產階級貼切而令人莞爾的人物刻畫，還有不按牌理出牌的「神話短路」、強而有力的寓言諷刺……創作主題多元，技巧畫法精湛，其驚人的質和量真可稱得上歷史上最偉大的版畫家之一。

悲慘淒涼的晚年

兩人頭像　約1865～1870年　鋼筆、水墨　9×17cm　私人收藏

　　杜米埃一生貧困，經濟狀況一直相當拮据，遲至三十八歲才成家，從他一八三七年開始的第一本「收支帳簿」可以清楚地知道他的財務狀況。他的每張石版畫只有四、五十法郎的收入，木版畫則是由他畫素描，再由工匠執行雕刻，每張依繁複的程度價格由二十至六十五法郎不等，而特別繁複的罕有作品則可賣到一百二十五法郎，月薪在四百八十法郎至六百九十法郎之間，在這樣的低價之下，爲了生活，杜米埃似乎是不可避免地成爲一位多產的版畫家。

　　從一八四一年開始，杜米埃的收支多處於負債狀態，他向某位布拉貢諾（Bracconeau）先生借一百一十法郎，因爲還不出來，遭法院寄信通知必須強制拍賣以還債，杜米埃因爲債務吃緊在一九四三年九月底寫信給"Le Charivari"的老闆迪塔克，自動將每塊石版畫從五十法郎降至四十法郎，希望每個月的刊出次數能增加或預支薪資還債。但是，一八四五年六月底的新合約他每個月只須提供五到十張的版畫，杜米埃的月薪不超過五百法郎。一八四六年，杜米埃成家，剛開始時，因爲政府單位向杜米埃訂購了三張油畫，經濟狀況

39

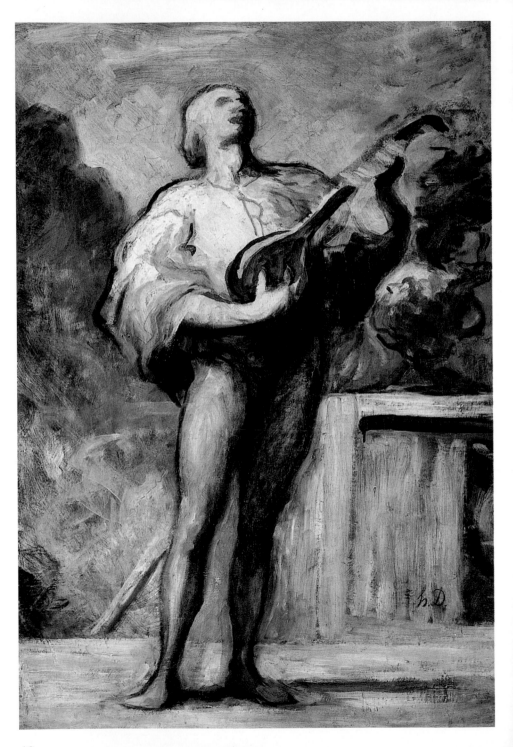

40

稍有轉圜的餘地，卻因杜米埃拖延遲遲無法完成而喪失其他政府訂購的機會。

一八六〇年，他被"Le Charivari"解雇，經濟更加困頓，一八六二年，他為《林蔭大道》製作版畫，並且向老闆卡爾雅借錢。一八七一年，他向畫家好友杜比尼借了五百法郎，一個半月後又借了兩百五十法郎。從現有的一些資料可知杜米埃曾多次負債，而實際上的次數可能更多，例如：一八七三年，四月八日有記載他還給一個朋友一百法郎，然而，之前的借貸總額是一千法郎。

仁慈又慷慨的柯洛在當時享有盛名，是藝術市場上相當搶手的畫家，市面上已有許多仿製的假畫流通，他得知杜米埃眼睛幾乎瞎了，靠借貸度日，特別託他們共同認識的朋友巴爾東（Bardon）將六千法郎交付杜米埃，讓他能夠簽約將瓦爾孟杜瓦的房子買下，不必再煩惱每個月的房租。長久以來的傳聞都是說：柯洛將瓦爾孟杜瓦的房子買下送給杜米埃，不過，根據地政事務所簽約的資料，確實是由杜米埃本人和屋主於一八七四年二月八日簽約，當時柯洛因為要遠行去勃根第省的波恩（Beaune）參加婚禮，所以託朋友將錢轉交給杜米埃。不過，無論細節如何，好心的柯洛確實出資六千法郎幫杜米埃買下房子。

柯洛於一八七五年二月二十二日逝世，享年七十八歲，柯洛收藏的畫作不少，其中有好幾件杜米埃的畫作，同年五月二十六日至六月九日之間舉行拍賣，杜米埃作品拍得的成績為：〈版畫愛好者〉（L'Amateur d'estampes）：一千五百五十法郎、〈給年輕藝術家的建議〉（Les Conseils à un Jeune Artiste）：一千五百二十法郎、〈櫥窗前好奇的人〉（Les Curieuxàlétalage）：一千五百法郎、〈律師團〉（Le Barreau）：一千一百六十法郎。次年七月，杜米埃收到劇院畫廊（Galerie de théâtre）交給他賣掉一件畫作的一千兩百法郎。同

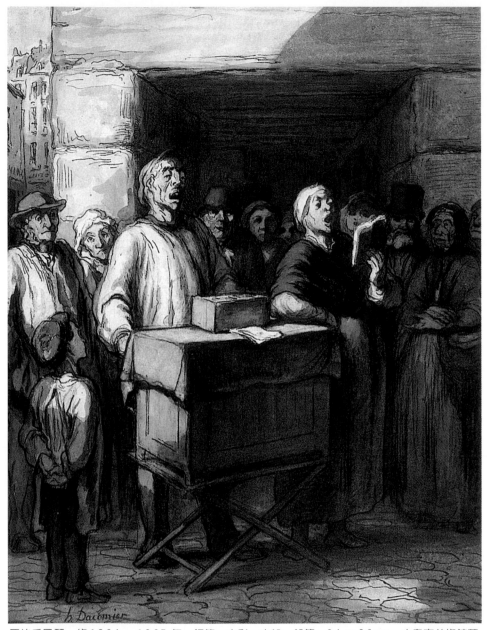

原始手風琴　約1864～1865年　鋼筆、水彩、水粉、鉛筆　34×26cm　小皇宮美術館藏

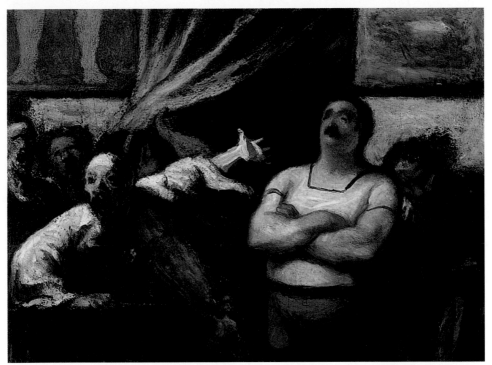

走江湖的大力士　約1865～1867年　油畫、木板　26.6×34.9cm　華盛頓菲利普藏

年十月，他賣了一幅油畫〈唐吉訶德追趕綿羊〉給布羅（Bureau）夫人，售價一千五百法郎。由這些紀錄，我們大概可以看出杜米埃當時畫作的行情。而在一八七七年四月的一封信中，杜米埃強調在當格勒泰爾（Dangleterre）畫廊所展出的一件油畫是假畫，是由他的一張版畫複製的，連簽名也是假的，並且提出將由傑歐弗洛伊－德修姆（Geoffroy-Dechaume）做必要的處理。

圖見106頁

經濟狀況一直拮据的杜米埃可以說是「泥菩薩過江，自身難保」卻仍慷慨解囊幫助朋友，據載：一八七六年，杜米埃提供了一件油畫：〈克希斯平和史加平〉（Crispin et Scapin）畫給德芙奧（Drouot）拍賣公司拍賣，賣得的錢旨在幫助他的老友讓弘，這件作品現由奧塞美術館收藏，爲一難得佳作。一八七八年，曾經是他的老闆的卡爾雅，因爲財務危機

籌備了一次拍賣會挽救財物困難，卡爾雅曾數次寫信向杜米埃要求提供畫作，杜米埃也提供了一張油畫。同時，杜米埃也是一個藝術收藏家，雖然，他的經濟狀況並不寬裕，一八六二年他向巴比松畫派的風景畫家盧梭買了一幅油畫，並且在五月的一個記載上寫道：「八月，我會將向盧梭買畫的一千五百法郎還給他。」

一八七七年，杜米埃的雙眼幾乎全瞎，醫生禁止他繼續作畫，並要求他全心療養。四月十五日，他參加一個包心菜濃湯餐會，地點在歐維（Auvers-sur-Oise）（十九世紀畫家匯集的小村莊，後因梵谷曾在此度過一段時間而聲名大噪，目前有藝術村設置，一般稱為「梵谷村」，梵谷與其弟合葬於此地墓園。）共有二十四人參加，氣氛和樂，杜比尼並且引吭高歌，「完全像是他年輕時候一樣」，雕塑家傑歐弗洛伊一德修姆則提議為杜米埃舉行個展，並且在下半年積極運作，次年一月，杜米埃的個展終於推出，由藝術家及記者共三十位組成展覽委員會，大文豪雨果允諾擔任榮譽會長，三位副會長則是由參議員中挑選。邦凡在一封信中提到：「星期日我到巴黎去，只是一個小時，我們照料這位仁慈又正直的杜米埃，這位懷才不遇的人物，如果他贊同我們為他，像人們為X或Z所做的大肆吹捧、廣告的四分之一就好了，他早就成為百萬富翁。」可見杜米埃不懂得自我宣傳，也不喜歡人家為他大肆宣傳，是一個平實的人。

是年四月十七日，杜米埃的首次個展於杜杭—呂埃爾畫廊（Galerie Durand-Ruel）舉行，可憐的杜米埃因為剛動過眼睛手術失敗，無法參加他一生中第一次，也是唯一一次的個展開幕典禮。尚弗勒里為展覽目錄寫一篇傳記。展覽並無想像中的成功，到六月十五日結束時共虧損四千法郎。

手術失敗加上展覽失敗的雙重打擊，憤怒又悲傷的杜米埃在一八七九年二月十日因中風遽逝，享年七十一歲，臨終

劇院包廂
約1865～1870年
油畫、木板
26.5×35cm
漢堡美術館藏
（右頁上圖）

劇院
約1865～1870年
油畫畫布
60×86cm
辛辛納提美術館藏
（右頁下圖）

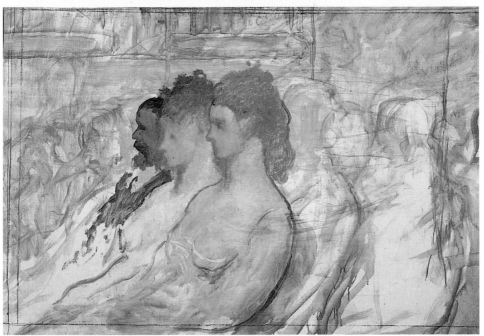

45

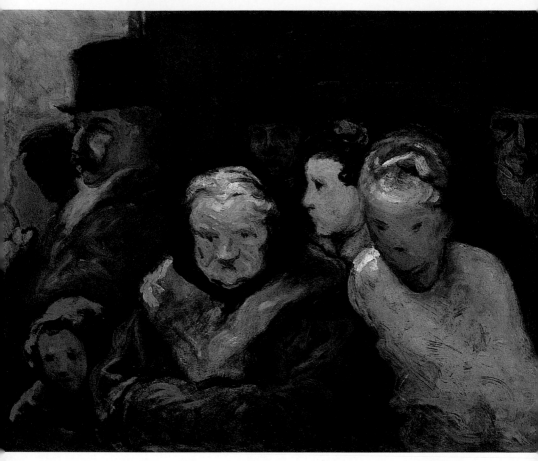

離開劇院
約1863～1865年
油畫畫布
33.3×41.2cm
聖地牙哥美術館藏

之際他的夫人及好友杜比尼、傑歐弗洛伊—德修姆隨侍在旁。

　　關於杜米埃的小孩，我們所知有限，因為此一時期的巴黎市政府保存的戶籍和出生資料被毀，巴黎市政府乃根據兒童在教會受洗資料重建。在一八六三年，也就是杜米埃結婚十七年，有一封信是他寫給鄰近的一位醫生瓦恩尼（Varennes）：「親愛的瓦恩尼：如果您明天能來看我的女兒，我將會非常高興，因為她的感冒讓我擔心。」但是，在受洗資料上則完全找不到這位女孩的紀錄，或許她根本沒有受洗？不論如何，這個女孩很可能早夭。此外，一八四六年

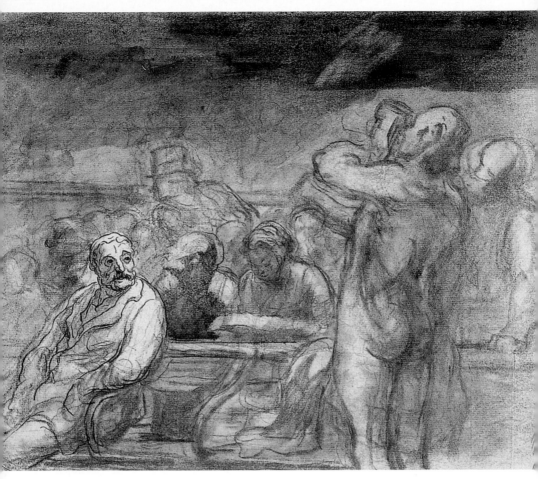

中場休息
約1863～1865年
炭筆、擦筆、
鋼筆、褐墨、灰彩
28 × 35cm
巴黎普哈特藏

二月，在杜米埃結婚前兩個半月，他有一位姪子出生，父親不詳，後來被寄在杜米埃的戶籍之下，但是，關於這個姪子的生平也無更確實的資料。從杜米埃臨終前隨侍在側的人看來，他很可能在晚年膝下無子女，又添一悲哀。

至於他一生擁戴的共和國政府對他也不優厚，一八六九年，在《費加洛報》（Le Figaro）上，邦凡撰文要求政府應該要頒發榮譽勛位勛章（Légion d'honneur）給杜米埃。次年年初，拿破崙三世果然要授勛給杜米埃和庫爾貝，遭到兩位藝術家拒絕。

一八七七年二月十日的《公益報》（Le Bien Public）刊載：
「昨天受勛的藝術家是：卡姆（Cham）與貝塔爾（Bertall），
杜米埃並未在其列，這位諷刺漫畫的米開朗基羅並沒有做
『特殊的服務』，但是，他的作品將流傳後世。……」同年十
一月五日，甫擔任巴黎市長的艾蒂安·阿拉哥（Etienne
Arago）決定由政府每年提供一千二百法郎的養老年金給杜米
埃，並且，由第三共和國政府頒發榮譽勛章給畫家，但是，
杜米埃再度拒絕受勛。次年七月二十一日，政府撥給他的養
老年金加倍為二千四百法郎。

遲來的榮耀、虛名對藝術家都已不重要，雙目失明，手
術失敗，無法創作已是一大悲傷，他在乎的只是他的藝術是
否受到人們的欣賞和肯定。畫展的失敗對他無疑是最大的打
擊和遺憾，二月十日逝世，四天後葬禮在瓦爾孟杜瓦墓園舉
行，由尚弗勒里及卡爾雅致悼辭，十二法郎的葬儀費由美術
部長向國家要求給付。十二月二十八日，傑歐弗洛伊－德修
姆寫信要求政府為杜米埃建紀念碑，並附草圖：豎立一塊仿
石版畫的大石頭，上頭寫上杜米埃最重要的作品名稱表，並
加上他的簽名。但是，這個計畫石沉大海，從未被實行。

杜米埃夫人的養老年金被提高，每四個月為一千二百法
郎。一八八○年二月二十七日，巴黎市議會決議在巴黎市東
北邊的拉歇茲神父（Père-Lachaise）墓園免費讓與一小塊墓地
給杜米埃夫婦，並於次日通知杜米埃夫人。據巴黎市警察總
署的資料記載，杜米埃的改葬儀式是在同年四月十六日，
「……抬棺的壯丁是在兩點半抵達墓園，大約有兩百人參加
葬禮，其中約有三十位婦女參加。所有的人似乎都是記者、
畫家等等，有好幾位是有受勛的，在他的墓前有兩篇哀悼文
被朗讀，第一篇是由 Pierre Véron du Charivari 所朗頌，他提到
死者的生平，頌揚他的事蹟及與他合作的刊物；第二位是卡
爾雅，他也提到死者的生平事蹟，讚揚他對共和政體的擁

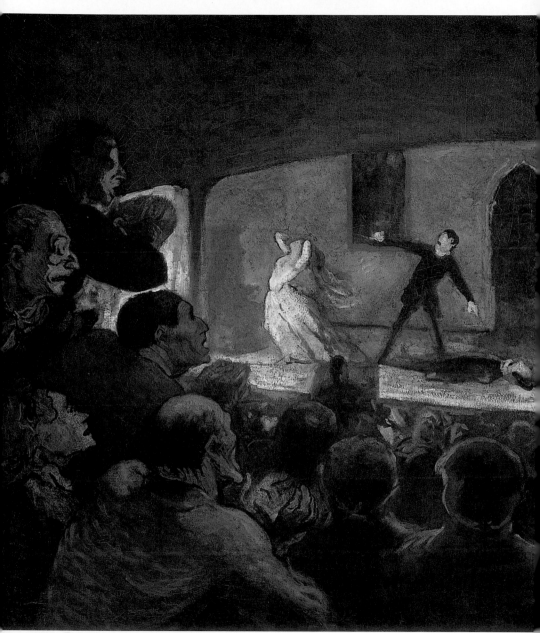

劇院　約1860～1864年　油畫畫布　97.5×90.4cm　慕尼黑拜耶瑞許國家美術館藏

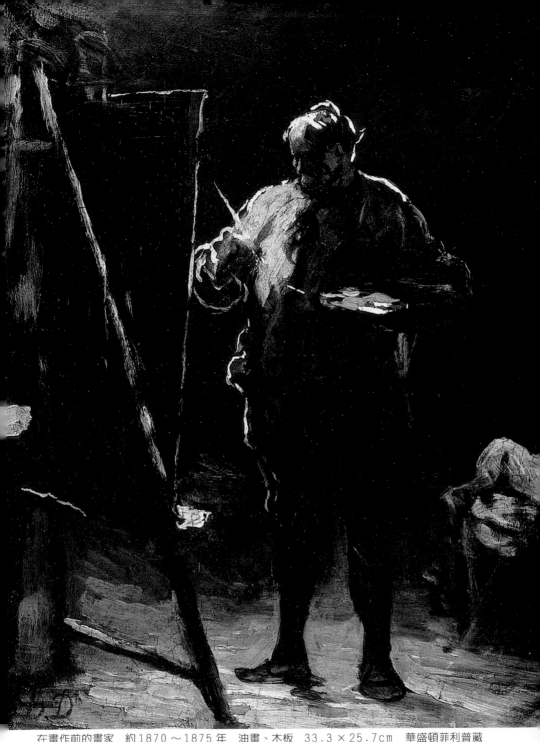

在畫作前的畫家　約1870～1875年　油畫、木板　33.3×25.7cm　華盛頓菲利普藏

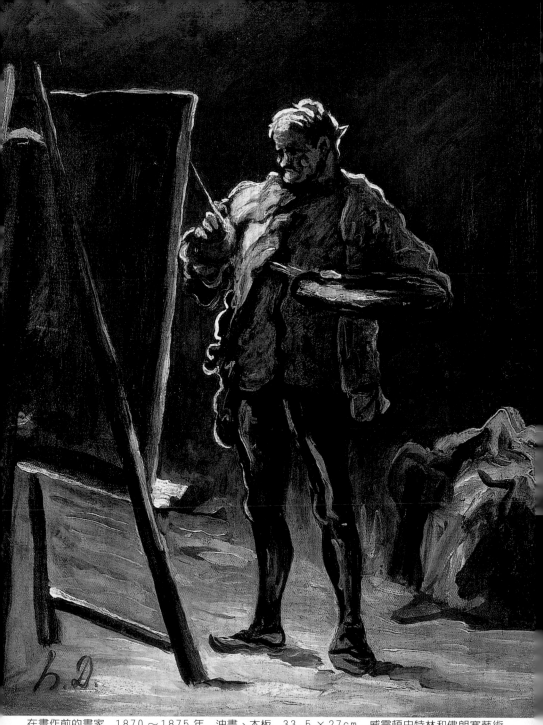

在畫作前的畫家　1870～1875 年　油畫、木板　33.5×27cm　威靈頓史特林和佛朗塞藝術
學院藏

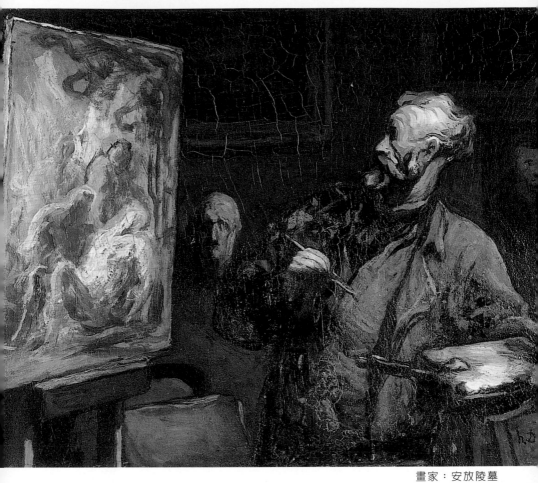

畫家：安放陵墓
約1868～1870年
油畫、木板
26×34cm
蘭斯美術館藏

護、他的正直，及他對於處於困境的人慷慨解囊。……另一位不知其名的作者以其名及其友人讚揚杜米埃，另外，還有一位瓦爾孟杜瓦先生向死者永別，並代表死者辭世的地方居民向他致意。然後，群眾慢慢散去，沒有發生任何事端。」

　　一八八八年，杜米埃首部傳記問世，由阿森尼·亞歷山大（Asène Alexandre）執筆，並附有作品名單，他由杜米埃夫人那兒獲得許多珍貴的資料和有關杜米埃的一些軼事傳奇。是年，在巴黎藝術學院舉辦的「十九世紀油畫、水彩、法國諷刺漫畫大師版畫及風俗版畫展」中有許多杜米埃的作

品出現。一八九五年一月，杜米埃夫人病逝，享年七十三歲，與其夫合葬一穴。

驚人的雕塑天分

杜米埃的雕塑天分完全是在無意中被激發出來的，一八三二年，爲了要畫法國議會政客的嘴臉，《諷刺漫畫》週刊的老闆菲利朋要求杜米埃將每位人物的頭像以黏土雕塑而成，然後再上彩，這些經過觀察、考究的人像不僅抓住人物外在面貌的相似性，更將每位人物最傳神的個性特徵表現出來。而之後的諷刺漫畫、素描則是以這些胸像爲基準來繪製。這些泥塑的造形、表情各異，或是做著鬼臉，或是露出奸詐的笑容，或是目中無人、一副自命清高的模樣……各式各樣奇怪的臉形用以諷刺政客的醜陋，他將每位政客性格特徵透過五官、臉形的特點表露無遺。

杜米埃一共製作了三十八尊黏土胸像（另一說法是四十多尊），高度在十至二十五公分之間，寬度則在十至十八公分之間，大多是國民會議議員、貴族院議員以及法官，此外如"La Caricature"的創辦人、杜米埃的老闆菲立朋也在其列。「要不是菲利朋在背後督促，我大概什麼也做不出來。」杜米埃的雕塑才能是被菲立朋「逼」出來的。這一系列的黏土胸像以每個十五法郎的價錢賣給菲立朋，一八六二年，菲立朋逝世後由他的妻子保有，傳給養子，再傳至孫子，一直到一九二七年才由勒‧戈赫克（Le Garrec）向菲立朋家族購得，最後由法國國家博物館協會向薩貢－勒‧戈赫克（Sagot-Le Garrec）家族購買，由奧塞美術館典藏、展覽。這一系列作品可以說是十九世紀以漫畫表現手法呈現的雕塑作品之最。這些黏土雕塑因爲脆弱而不易保存，其中兩尊據說是因受損太嚴重在二十世紀初遭丟棄，觀眾已無緣見到。

這些黏土胸像可說是件件精采、傳神，既諷刺又滑稽，

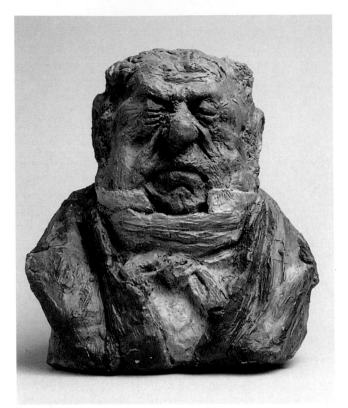

克勞德・巴洛特
1832 年？ 黏土上彩
高18.2cm，長16.6cm，
厚14cm 奧塞美術館藏

有一說法是杜米埃參與貴族院的旁聽，手上拿著一塊黏土一邊觀察、一邊捏塑人像，不過，很難想像他每次上議會旁聽都帶著一袋黏土的情景。

從不開口的議員的胸像雕塑

尚─奧古斯特・薛芒蒂埃・德・瓦德宏（Jean-Auguste Chevandier de Valdrome）是貴族院的議員，原是位玻璃工人，這位議員在議會的表現是：「從不開口，除非是喝由人民納稅的錢撥給國會預算的甜水時才看到他張口……無聲的投票機器。」杜米埃用幾個特徵來表現議員的「愚蠢」模樣：大而誇張的鼻子、五官擠成一團、皺著眉頭、睡眼惺忪、一條黑色的絲巾圍住嘴巴，顯示他從不開口的特性，胸前打個大

圖見56頁

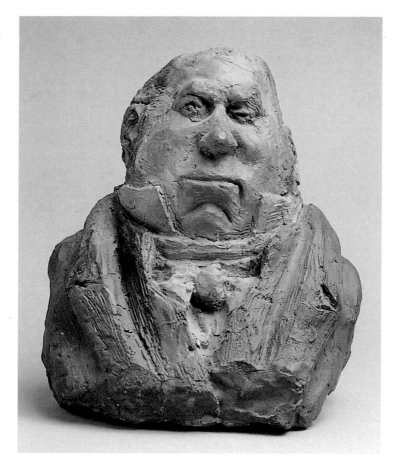

蝴蝶結，梳得高高的頭髮像是一九六〇年代流行的「飛機頭」滑稽可笑。

　　羅宏・庫寧（Laurent Cunin）乃另一位「從不開口」的典型貴族院議員，爲了表現他「低劣無能」的模樣，杜米埃強調他不開口是因爲腦袋裡沒有東西，他的頭形呈奇怪的六角形，三卷頭髮加兩頰落腮鬍、肥胖的下巴，五官擠成一團，一臉老大不高興的模樣、�’著嘴巴，刻畫他不喜歡開口的特質。由於他的低劣無能，數度當選議會祕書，最能夠忠實反映議會的品質。他原是紡織廠的工人，後來娶了老闆的女兒而開始發跡，他低微的出身和自由主義的思想，開始時

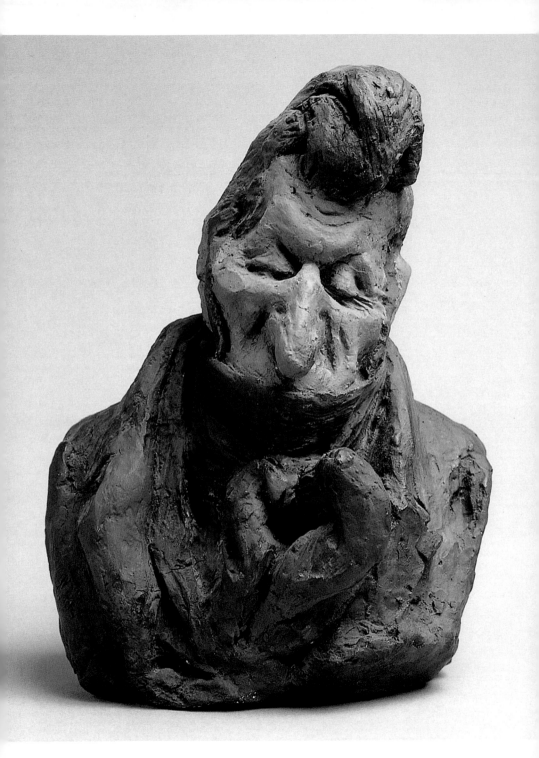

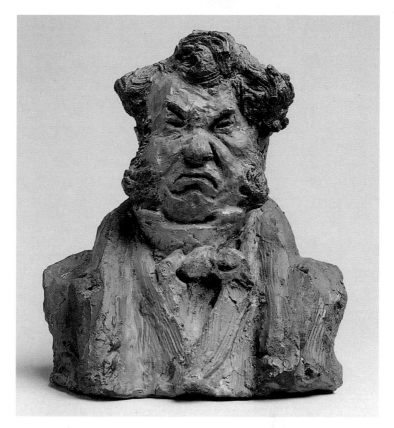

羅宏・庫寧
1832年？　黏土上彩
高15.3cm，
長13.8cm，
厚10.1cm
奧塞美術館藏
（右圖）

尚－奧古斯特・薛芒
蒂埃・德・瓦德宏
1833年　黏土上彩
高19cm，
長14.9cm，
厚13cm
奧塞美術館藏
（左頁圖）

獲得擁護共和政體之新聞媒體的支持，但因為他後來的表現膽怯懦弱，很快地成為 "Le Charivari" 挖苦、譏笑的對象。杜米埃對這尊胸像的細節特別注意，可以從頭髮或衣飾的紋路看出，濃密的頭髮和頰鬢令人聯想到國王路易－菲利普的髮型。一臉憤憤不平、不屑一顧的神情亦刻畫得惟妙惟肖。

講個不停的議員的胸像雕塑

　　有從不開口的議員，當然也有講個不停的議員，這些人多半是法律界出身的人士，如：法官、律師等。以伯利特・亞伯拉罕（Hippolyte Abraham，又稱 Abraham-Dubois）乃重罪法庭庭長、法官，平常或出庭時總是講個不停，以饒舌著

稱，個性傲慢自大；氣人的是，這個喜歡喋喋不休的肥胖傢伙一到了議會就從不開口，完全沒有主見，完全以上級的意見爲己見，這樣的人當然也是"Le Charivari"攻擊的箭靶，他被歸納爲「肥胖、油膩……志得意滿」一型。一八三二年，有人企圖暗殺路易－菲利普未遂，警察逮捕了一名擁護共和主義的記者貝格宏（Bergeron）和他的獸醫朋友班努特（Benoît），法官亞伯拉罕出庭審判。這尊胸像應該是杜米埃在一八三三年一月出獄之後作的，他將這位法官粗野、遲鈍、愚蠢等特性表現出來，並透過其大近視瞇著眼看不清事物，寓意法官看不清事實眞相，不分青紅皂白胡亂判決、冤枉好人。

安德烈－瑪西－尙－傑克・都彭（Andre-Marie-Jean-Jacques Dupin，又稱Dupin aine）乃是對於七月王朝（1830～1848）的成立具有決定性的人物，他原是一位出色的律師，對於自由主義思想採取開放態度，復辟王朝時期（1814～1830）大多數的政治官司都是他辯護的。在他的建議下，奧爾良公爵，也就是未來的國王，將原定菲利普七世的名號改爲路易－菲利普。一八三二年，他出任國民議會議長一職，同年並當選法蘭西學院院士。

關於都彭的胸像，杜米埃顯露快而準的捏塑手法，他將都彭的頭形、臉形塑成像猴子一般，強調他的厚嘴唇和像鯉魚一般張開的嘴、兩頰凹陷，大近視的瞇瞇眼。在他後來的版畫中特別爲都彭加了副眼鏡，增加寫實感。我們可以很明顯地看出杜米埃以拇指壓鼻子及用手心壓耳朵，臉頰部位所留下的痕跡，整尊雕像傳神而充滿生命力，強調出雄辯家的特質。

夏爾－紀庸・埃蒂恩（Charles-Guillaume Étienne）於一八一一年當選法蘭西學院院士，他在拿破崙一世第二次統治法國的「百日王朝」（1815年3月20日至6月22日）期間創立

圖見60頁

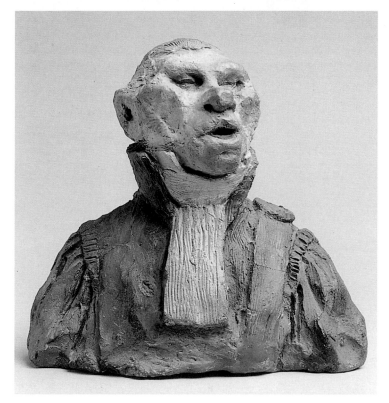

《獨立報》（L'Indépendant）而成為家喻戶曉的記者，七月王朝成立時則改為《立憲報》（Le Constitutionnel），此報乃"Le Charivari"連續攻擊的箭靶，報中經常提到對於埃蒂恩的嘲諷形容辭是：「肥胖、油膩……君主立憲派」，杜米埃刻意用一團球狀顯現他圓嘟嘟的胖臉，鼓鼓的臉頰有一、兩塊肥肉垂掛著，十足腦滿腸肥的模樣，連脖子都看不見！眼睛也讓浮腫的臉擠得只剩兩條線，微微開闔、閃爍著志得意滿的神情，杜米埃特別以鑿子刻出這雙半開闔的眼睛。

　　奧古斯特・加地（August Gady，又稱Joachim-Antoine-Joseph Gaudry）乃凡爾賽民事法庭的法官，杜米埃似乎對他的「地中海」型的頭髮感興趣，削瘦的雙頰、長長的下巴，充滿憂鬱、忠厚老實的神情，一副怎麼都快樂不起來的悲傷

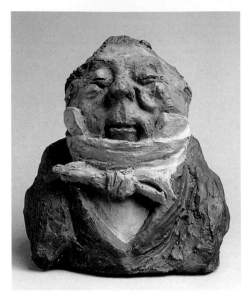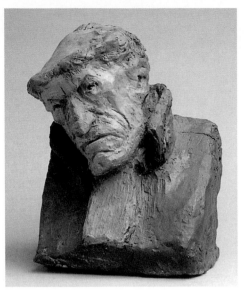

奧古斯特・加地
1833年 黏土上彩
高17.1cm，
長13.1cm，
厚11.8cm
奧塞美術館藏
（上圖）

夏爾－紀庸・埃蒂恩
1833年 黏土上彩
高15.2cm，
長15.2cm，
厚9.2cm
奧塞美術館藏
（左上圖）

模樣充滿悲劇效果，三千煩惱絲雖然愈來愈少，令他煩心的事似乎很多。

　　在杜米埃眾多的黏土胸像之中，龔特・奧古斯特—以拉希翁・德・凱哈瑞（Comte Auguste-Hilarion de Keratry）大約是令人印象最深刻的作品之一，在一八三一年的〈面具〉版畫中，最右排中間即是凱哈瑞侯爵的面具，黏土塑像的感覺更傳神，尤其是他的大嘴笑得有點曖昧，感覺上很奉承、僞善、薄薄的雙唇露出一顆顆既大又方的牙齒，齒縫既深又寬，明顯地分隔出一顆顆牙齒，令人感到不安，突出的眼球半開闔，表情滑膩、僞善。額頭上的隆凸在從前被相術者認爲是有才能的象徵，的確，這位其貌不揚的侯爵在踏入政壇之前是以文學起家的，出版過哲學評論等著作，可說是最具顧相學的胸像。"La Caricature"中即寫道：「這位是議會中最引人注目的強勢人物，加爾（Gall）在他的頭上找到一個隆凸是天才、一個隆凸是恐懼、一個隆凸是君主政體，還有好多的其他隆凸。」貴族院一直是許多媒體、作家開玩笑的對

龔特・奧古斯特－以拉希
翁・德・凱哈瑞
1832 年？　黏土上彩
高12.9cm，長12.9cm，
厚10.5cm
奧塞美術館藏
（右圖）

面具　1831 年　石版畫
21.2×29cm
聖－丹尼斯歷史博物館藏
（右下圖）

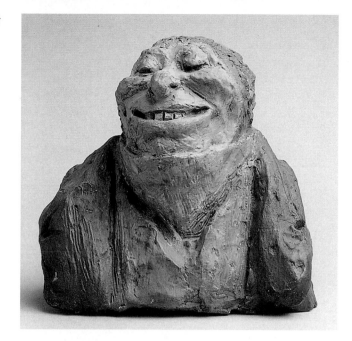

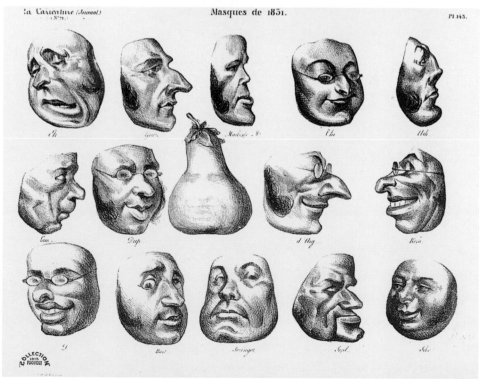

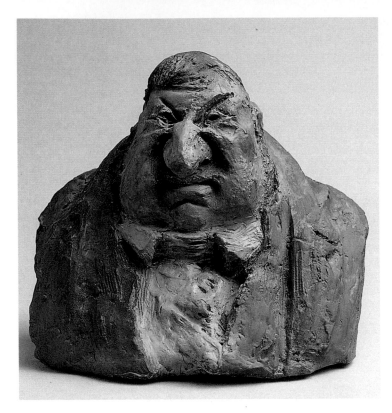

象，連法國大文豪雨果、小仲馬都曾拿他們開玩笑。

　　另外一位造形特殊的胸像是銀行家兼議員傑克・勒費弗爾（Jacques Lefèvre），他曾任法國銀行總裁，在路易—菲利普掌政期間以觀念、思想、作風保守著稱。杜米埃將勒費弗爾的頭變形拉長，像極一顆橄欖球，大而不成比例的鼻子使得削瘦的臉形有如銳利的刀鋒，又高又禿的額頭彷彿鑲嵌在一堆雜亂的頭髮中，透過這些誇張的特點，杜米埃將人物犀利、斷然、精明等性格表現出來。

　　「癱在對面這臃腫笨重的是什麼東西？一個羊皮水壺？一塊老樹墩？一塊大石頭？一個南瓜？您猜不到，好吧！這就是您的代言人，這個您搞不清它的屬性的東西，正是您的眾議員，負責管理您的利益，他叫做富夏爾（Fruchard）。」

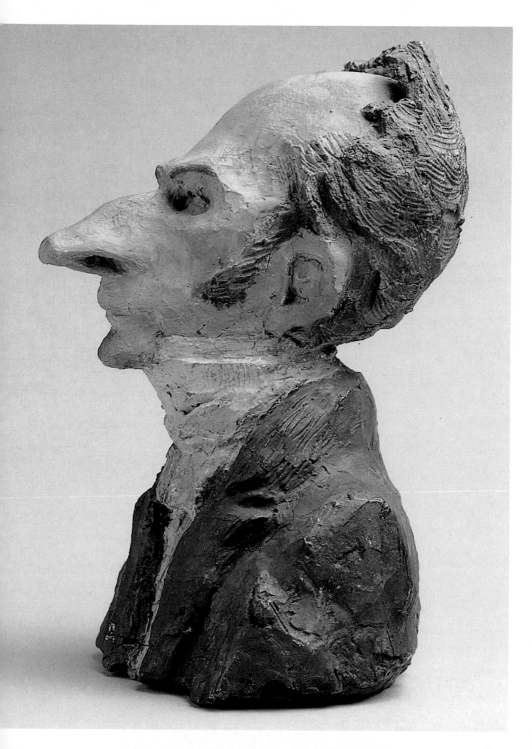

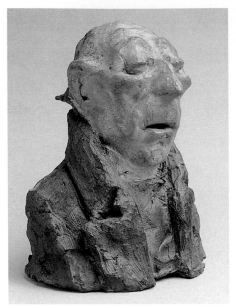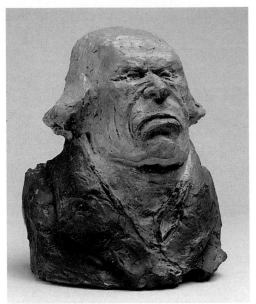

這是在一八三三年十月十二日的 "Le Charivari" 所刊登的一段話，夠狠毒的吧！杜米埃把富夏爾的五官、身體擠成一團，的確是臃腫難看，從側面的素描看來，五官更是誇張明顯，醜陋得令人嫌惡、噁心，肥大的鼻子垂到嘴巴，兩頰和下巴圓鼓鼓、肥嘟嘟，大而外翻的耳朵平貼在腦後，腦滿腸肥。這尊胸像在整修之後，表面被磨平許多，不過，杜米埃快、準的手法依稀可見，尤其是在眼睛、眉毛的部位。

　　尚─克勞德・富希宏（Jean-Claude Fulchiron）的黏土胸像可以說是杜米埃最傑出的胸像雕塑之一，這位原籍里昂的貴族院議員在杜米埃的捏塑之下宛如幽靈，平寬的額頭，高瘦突出的顴骨，大而深的眼窩，高聳突出的眉骨，凹陷的雙頰，細瘦的鼻樑，微張的朝天鼻，高傲自大，微開的雙唇帶著一種癡呆愚蠢的氣息，在杜米埃的手下，活像一具僵屍、一個活死人。光禿的頭頂，將頭髮往腦後直梳，微微翹起的一小絡頭髮顯示杜米埃在粗獷概略的漫畫式手法之外仍不忘生動而具有幽默特質的小細節。這位巴黎高等綜合理工學院

的畢業生（Polytechnicien）寫過悲劇劇本，也寫詩集、遊記。杜米埃曾據此尊胸像繪畫版畫，卻未被刊登，據說是因為菲利朋也是里昂人，看在同鄉的份上，兩人最後的態度都軟化，不再互相抨擊、緊追不捨。

尚－瑪西·哈赫勒（Jean-Marie Harle）出生農家，先是從事公證人，後來在一八一五年至一八三七年之間擔任加萊省的眾議員，一八三三年，《諷刺漫畫》週刊抨擊他年邁老衰（近70歲），渾身是病：痛風、哮喘、風濕、嚴重鼻炎……不適合再繼續代表年輕的法國民意。修復後的黏土胸像表面變得相當光滑，若從早期的一尊銅塑雕像更容易看出杜米埃捏塑時更自由、傳神的手法，臉部凹凸有致、雙頰下垂的兩團鬆垮的肥肉更能掌握其龍鍾老態，大而紅腫的蒜頭鼻顯示其因為老是用力擤鼻涕而造成這般後果。

同樣也是銀行家出身的安東·歐蒂埃（Antoine Odier）生於日內瓦，為新教徒，他於法國大革命時進入布列塔尼之洛里昂市（Lorient）的市議會，擁有帆布製造工廠及一家銀行。法國大革命期間因為是吉倫特派（Girondin，指法國大革命時期代表大工商業利益的政治團體）而於一七九三年被捕下獄。一八三一年，他當選眾議員及巴黎商業法庭庭長。這位中產階級的工業家和其他相同背景的議員一樣作風保守、擁護王政，更有甚者，他是個善於花經費的議員，從"Le Charivari"的報導數據看來，他總共通過十四億法郎的經費。杜米埃將他那一副高傲自大、目中無人的模樣刻畫得淋漓盡致，略向外翹的雙下巴，噘起閉著的雙唇，學生頭似的刻板髮型……這位濫用人民血汗錢的議員被稱為「可憎的人」，杜米埃對他醜陋面貌的描繪更是毫不留情。

第一帝國的大法官亞歷山大－西蒙·佩帖勒（Alexandre-Simon Pataille）在一八二七年至一八三七年之間當選蒙佩利耶市（Montpellier）市的眾議員，又擔任普羅旺斯的埃克斯（Aix-

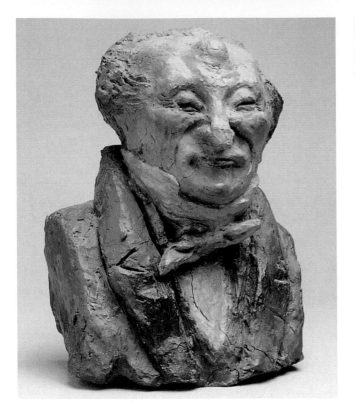

亞歷山大—西蒙·佩帖勒
1832年？ 黏土上彩
高16.7cm，長13.7cm，
厚11cm 奧塞美術館藏

en-Provence）的總檢查官，"Le Charivari" 對他的批評非常尖刻嚴厲：「他是自由主義及復辟王朝的一大錯誤，甚至可以說是最重大的錯誤。」杜米埃以倒三角形呈現他的頭形，寬扁的額頭正中間長著一個大隆凸，大而明顯且不美觀，尖削的下巴和偽善的笑容將人物的性格特徵表露無遺。

　　「自由的殘酷敵人，尤其是報刊雜誌的大敵。」法學博士，復辟王朝的自由黨人，尚—夏爾·貝西（Jean-Charles Persil）於一八三○年至一八三九年之間擔任眾議員，他在法學界享有盛譽，他的思想保守，是積極保衛君主政體的激烈分子，他對報刊及共和黨人組織猛烈追擊，並且展開一連串的訴訟審判，對於菲利朋的刊物更是視為眼中釘。杜米埃為這位「親密的敵人」所捏塑的胸像平靜、沉穩、冷峻而帶股

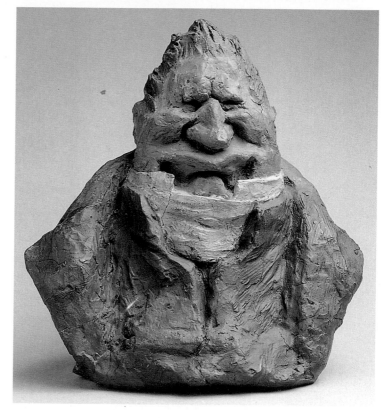

巴洪・喬瑟夫・德
・朋德納斯
1833年 黏土上彩
高21.3cm，
長20.5cm，
厚12.8cm
奧塞美術館藏

不安的氣氛，深陷的眼眶中兩個無神的眼珠子和毫無表情的
面容，緊閉的雙唇，刻畫出他有條不紊、冷酷嚴峻、趕盡殺
絕、陰險狠毒的冷面殺手特質。

　　土魯斯（Toulouse）的大法官，朋德納斯（Joseph de
Pondenas）男爵於一八二九年成爲納爾本（Narbonne）的眾
議員，法王查理十世下台的主使人物之一，他的姿態卻是愈
加保守。杜米埃把他塑成一個「自命不凡的蠢貨」，金字塔
型的造形加上圓錐形的頭部，形成一個令人吃驚的超級大個
頭，粗俗不堪，大法官加上法國南部人饒舌的特質，杜米埃
索性將他的嘴巴塑成扁平寬大的鴨子嘴、呱噪不休，放肆地
往上翹的頭髮有如他肆無忌憚的舉止行爲，肥大扁平的獅子

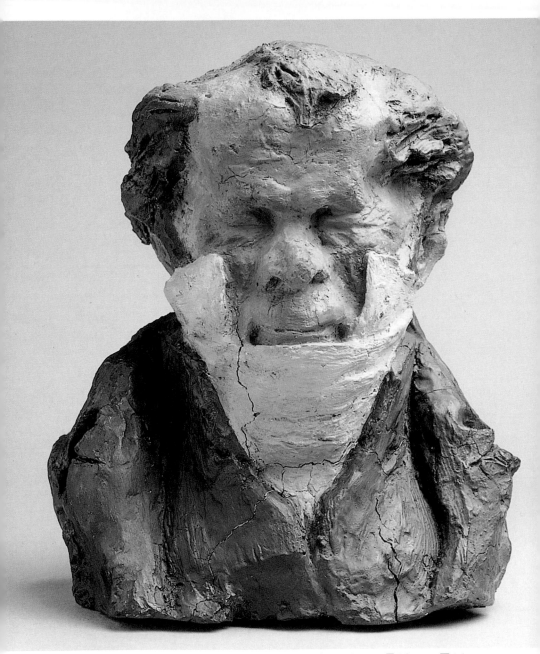

尚—彭斯—紀庸・維内　1832～1833年　黏土上彩　高19.9cm，長18cm，厚14cm
奧塞美術館藏

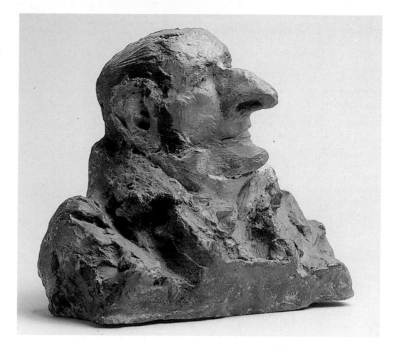

龔特·安東—瑪西·
阿波里納爾·達古
1832年　黏土上彩
高13.5cm，
長16.5cm，
厚9cm
奧塞美術館藏

鼻，油膩下垂的雙腮直抵肩膀，幾乎看不見下巴和脖子，醜陋得令人嫌惡，他的頭形同時也令人聯想起路易—菲利普的梨子頭形。

一八三○年，佩魯納勒（Pruenelle）醫師當選里昂市長及眾議員，直至一八三七年。他並不屬於最令共和黨人及媒體憎厭的政治人物，不過，他那副滑膩邋遢相應該是引發杜米埃創作的動機，一頭稻草般散亂的頭髮幾乎蓋住眼睛，小而深邃的雙眼顯露他狡黠的個性，他一方面在表面上討好共和黨人，卻又積極地鞏固君主政體。杜米埃這尊胸像最成功之處是他那一頭栩栩如生的亂髮，和近乎扭曲的五官。

在路易—菲利普的七月王朝時期，尚—彭斯—紀庸·維內（Jean-Ponce-Guillaume Viennet）和達古（Antoine-Maurice-Apollinaire d'Argout）伯爵是最常被《諷刺漫畫》週刊及 "Le Charivari" 消遣抨擊的刊登對象。前者是軍人出身，一八二八年當選埃羅省（Herault）的眾議員，他對於政府壓制媒體的

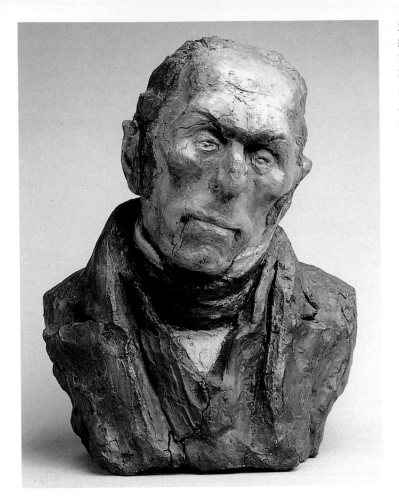

法蘭斯瓦－皮耶－
紀庸 · 古佐
1833年　黏土上彩
高22.5cm，
長17.5cm，
厚15.4cm
奧塞美術館藏

政策採取近乎冷血的態度全力支持，和報刊媒體結下深仇大
恨。拿他來開刀對於 "Le Charivari" 而言，不只是家常便飯，
而且是一種例行功課。這尊黏土胸像因爲被「過度修復」而
使得臉部的表情變得和緩而失去杜米埃原有的鋒利，不過他
皺成一團的五官、緊閉的雙眼，薄而緊抿的雙唇仍然顯露出
他尖酸刻薄的特性，他將整個臉埋在衣領中，有如一個在一
場群架當中害怕地躲在一旁的怯弱者，懦弱卻又陰險殘忍，
而他那誇大不成比例的頭顱有如一個腦水腫患者。

　　「達古部長走出他的辦公室最先看到的是鼻子，一分四

十三秒之後才見到他的其他身體部位。」這誇張的說法顯示媒體喜歡拿他的大鼻子做文章，娛樂讀者，對於七月王朝時代的諷刺漫畫家而言，達古伯爵是一個「意外的禮物」。達古很年輕即進入政府機構，由於認真負責，爬昇得挺快，一八三〇年擔任貴族院議員及海軍部部長，一八三一年則是商業與公共建設部長，後來並且當上美術部部長，他在杜米埃繪於一八三一年的版畫〈面具〉中已經出現。杜米埃的泥塑雕像中，達古的鼻子部位是另外捏塑後再黏上去的，其痕跡依稀可見，他的笑容和藹可親而平靜。

圖見 61 頁

　　一八三四年，他轉任法蘭西銀行總裁，"Le Charivari"寫道：「還給我們達古的鼻子／陛下，請還給我們／這極為珍貴的珠寶／Le Charivari 提出要求／像一個窮人要求一毛錢一般。」

共和派擁護的議員的胸像雕塑

　　當然，議會裡還有一些共和派媒體擁護（或不大加撻伐）的對象，如：奧古斯特—以伯利特・加奈隆（Auguste-Hippolyte Ganneron）。他原是律師，拿破崙第一帝國結束後，他繼承製造蠟燭的家業，成為工業家，一八二九年出任商業法庭法官，次年當選議員，一八四〇年成為副議長。"Le Charivari"寫道：「加奈隆先生說的話不會像蠟燭那般輕易覆滅。」由一九六九年的一張相片可以得知此尊黏土胸像毀損得非常嚴重，在奧塞美術館未將這尊胸像納入典藏之前即已經過整修，整尊胸像的長、寬、高各加大了零點五公分左右。

　　法蘭斯瓦—皮耶—紀庸・古佐（Francois-Pierre-Guillaume Guizot）的父親是位律師，在法國大革命時被送上斷頭台，因此，他一輩子害怕革命。古佐的童年是在日內瓦度過，後來成為七月王朝最具影響力的政治人物之一。一八一二年他擔

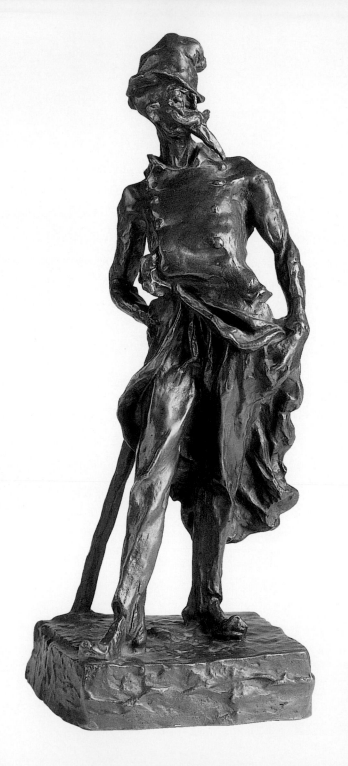

阿塔波爾
1891 年鑄造　銅雕
高43.5cm，
寬15.7cm，厚18.5cm
奧塞美術館藏

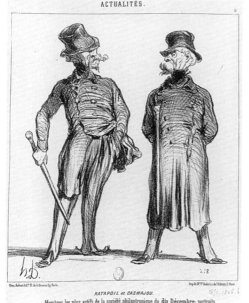

ACTUALITÉS.

RATAPOIL et CASMAJOU.
Membres les plus actifs de la société philantropique du dix Décembre: portraits dessinés daprés nature et réellement frappans.

阿塔波爾和卡馬喬
1850 年 10 月 11 日
"Le Charivari"
石版畫
24.7 × 21cm（上圖）

阿塔波爾傳教
1851 年 6 月 19 日
"Le Charivari"
石版畫
26 × 19.9cm
普哈特藏（右上圖）

任巴黎大學歷史系教授，崇尚自由主義，他因爲眾多著作內容被政府當局認爲有問題，而在一八二八年遭強迫停課，一八三○年當選議員，並擔任內政部長，一八三二年至一八三七年之間，他負責國民教育改革，於一八三三年通過立法在法國每一個 Commune（基層行政單位，相當於台灣的村、里）皆必須設立一所學校，推廣國民基本教育。一八四九年，他回到學術界成爲活躍的歷史學者，這尊胸像被認爲是杜米埃藝術發展歷程中重要的關鍵作品。削瘦的臉頰、頭微微向左傾、陷入沉思，嘴角露出淡淡憂愁，頗有憂國憂民的學者風範。

　　一八四八年，法國二月革命，路易—菲利普的「七月王朝」君主政體結束，同年十月，拿破崙的姪子路易·拿破崙（Charles Louis Napoléon Bonaparte）當選共和國總統，他縮減國會權限，並於一八五二年成爲拿破崙三世。在這種情況

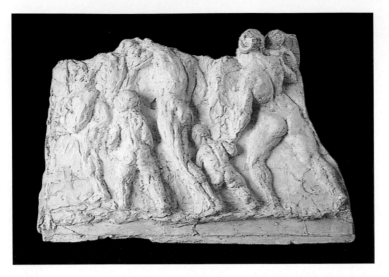

下，杜米埃當然忍不住要大加撻伐，他以「阿塔波爾
（Ratapoil）」為波納帕特（Bonarparte）王朝擁護者的代表，畫
了許多諷刺漫畫，並以黏土雕塑了阿塔波爾的雕像，黏土雕
像在灌模鑄銅時遭毀損，如今只有銅像，這個生動傳神的雕
塑受到藝術史學家米歇爾（Michelet）的讚賞，藝評家傑佛洛
（Geffroy）更稱他是「一個時代的代表」。阿塔波爾身材瘦
長，身影給人一種不安的感覺，雖然這尊雕像並無直接影射
拿破崙三世，不過那特別的山羊鬍卻使人立刻聯想到皇帝。
一頂被壓扁的高帽子遮住他的左眼，他一手叉腰一手撐直，
雙腿一前一後身體稍向後傾，不平穩的身體予人既脆弱又強
力的感覺，禮服和長褲的縐褶對應臉部奇怪、陰森的表情，
這位「小拿破崙」乃共和國掘墓者的變身。

最富企圖心的雕塑作品〈逃亡者〉

石膏浮雕〈逃亡者〉和一八四八年六月的鎮壓暴動及當
時歐洲的大遷徙有關：從鄉村遷至城市、從歐陸遷往新大
陸……，〈逃亡者〉的浮雕被視為杜米埃雕塑作品的成熟之

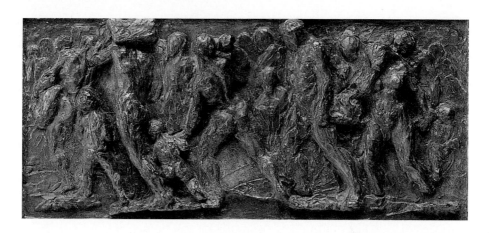

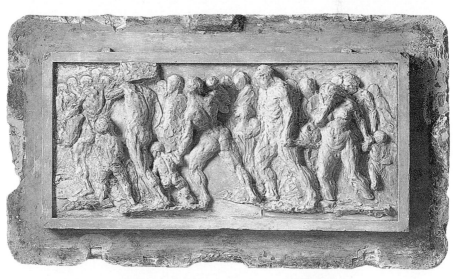

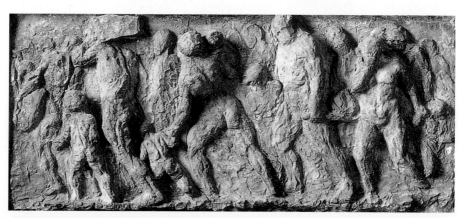

作，同一主題杜米埃還畫了五張油畫及數張素描，時間則從一八四九年至一八七○年，跨越了藝術家生命中的二十年，可見，這個主題在杜米埃心目中的重要性。

〈逃亡者〉石膏浮雕有兩個版本，據推測應該是在一八六二年至一八七八年之間，逃亡的男女老少，帶著行李、牽著小孩，男人扛著行李，有的扛在肩上，有的夾在臂彎，有的用車拖著，女人則帶著小孩，大一點的牽在手上，小一點的則用抱的。人體的輪廓、肌肉紋理相當陽剛、壯碩，很顯然地受到米開朗基羅的影響，同時，也可看到魯本斯人物的影響，尤其是充滿動勢的畫面。杜米埃從年少時期即欽仰這位十七世紀的繪畫大師，曾在羅浮宮摹擬他的作品，魯本斯的影響在他的油畫中也經常可以找到痕跡。而浮雕的構圖形式則應該來自他在羅浮宮中所看到的古代希臘、羅馬時代的一些石棺上的浮雕，尤其令人聯想到杜米埃收藏石雕翻模的圖拉眞（Trajane）圓柱（建於西元113年，爲紀念羅馬大帝圖拉眞的功蹟而建造的大理石圓柱，直徑四公尺，上刻有浮雕，共有大約兩千五百個人物呈螺旋狀盤繞，佈滿整支圓柱的表面）之人物構圖。

在杜米埃的所有雕塑作品中，〈逃亡者〉浮雕是最富企圖心的作品，展開一幕悲劇，劇中的裸體人物不論男女老少，有如悲慘世界中的一群可憐的人物，來自虛空，也將回到虛空。這一群人物呈圓弧線前進，迎向觀眾，又逐漸遠離觀眾，這很可能也是受到圓柱浮雕的構圖所影響。構圖左、右上角的空白造成畫面如電影場景轉動的錯覺，背景重疊的模糊人影加強了近景人物的動勢，構圖的中心是一位右手抱著小孩的婦女，因爲小孩的重量將她的身體壓成彎曲的弓型，然而，她左手牽著的另一個較大的小孩則將她拉往相反的方向。身體的體積有著一種平衡，同時，人物行進中的雙腿又形成一種動勢，光線在粗糙的石膏表面跳躍，形成顯著

母親牽著小孩過橋
約1845～1848年
油畫、木板
27.3×21.3cm
華盛頓菲利普藏
（右頁圖）

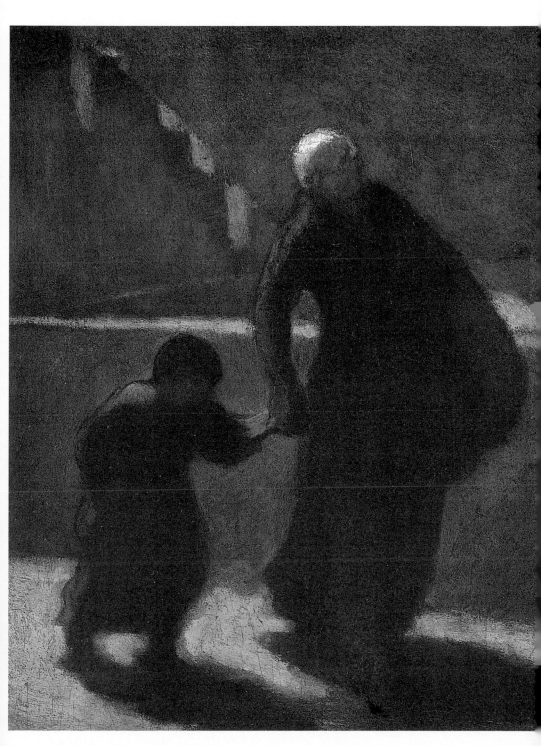

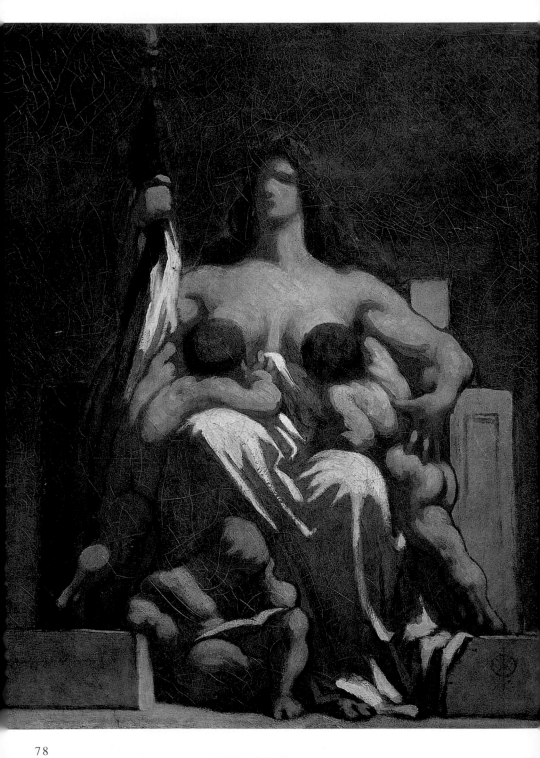

〈共和國〉草圖
1848 年
油畫畫布
73×60cm
奧塞美術館藏
（左頁圖）

的明暗對比，一件詩意的寫實主義寓言雕塑。這些作品在一八七九年藝術家逝世時，也許不為人知，不過，在一八九〇年之後則透過攝影及出版讓世人知曉，甚至也影響了一代雕塑大師羅丹（Rodin，1840～1917）。

他真正的願望是成為畫家

杜米埃以版畫著名，他的雕塑和繪畫一般人都不熟悉，對於杜米埃而言，他真正的夢想是繪畫，一八四〇年代開始，杜米埃從事油畫創作，這一時期他的油畫作品有許多是畫在木板上，以親情為主題：母親牽著小孩過橋、父親抱起小孩親吻、母親到學校接小孩放學……溫馨的場面，昏暗的光線、輕描淡寫的輪廓線，帶有草圖式的繪畫風格，有些甚至看不到五官，帶有前象徵主義繪畫的韻味。

圖見 77、150 頁

奧塞美術館所典藏的〈共和國〉草圖大約是杜米埃最著名的繪畫作品，也可說是十九世紀法國繪畫中最有名的作品之一。杜米埃畫此畫時已是不惑之年，在這之前，我們並不清楚他學畫的過程，一八四八年三月，法國第二共和國內政部長雷魯－羅林（Ledru-Rolin）邀請全國藝術家參與尋找「法國共和國象徵」之繪畫和雕塑作品大賽，評審將從參賽作品草稿中選出三件放大，杜米埃的〈共和國〉因此而誕生，他以極穩重金字塔構圖及人民之母的仁慈、大愛象徵共和國之於人民。以共和國的象徵來代替國王的象徵，羅林要的是一個象徵人物，一個唯一的形象。

關於〈共和國〉一作，在杜米埃生命中是個重要的標記，話說，寫實主義畫家庫爾貝原來有意參加繪畫大賽，不過，後來他又打消主意，轉而和邦凡到杜米埃位於聖路易島上的巴黎寓所，鼓勵他參賽。五月十日及十三日的評審會中，由德拉克洛瓦、安格爾、德拉羅什（Delaroche，1797～1856）、讓弘、德康（Decamps，1803～1860）等十位藝術家

及政治人物擔任評審，而原先有幾位部長級人物也在評審團名單中，卻因公務而無法出席，評審們共選出二十件畫作，杜米埃的草圖排名第十一，政府單位付五百法郎要求畫家們將畫作放大至兩公尺高的眞人大小尺幅。不過，十月二十三日，評審們又再度集合，一致表示：「在這眾多的人物形象當中，沒有一個是眞正能夠代表法蘭西共和國的象徵人物。」於是，這個計畫以令人失望的結局收場。而杜米埃，則根本未交出放大後的作品。

尙弗勒里發表一篇文章，他說：「很可惜杜米埃的草圖沒有受到更多的注意，一幅簡單、嚴肅、樸實的作品：一位強而有力的女人坐著，兩個小孩站著吸吮著她的乳頭，在她的腳邊，有兩個小孩在看書（應該只有一個，但原文是寫兩個），觀念很清楚：共和國扶養、教育她的小孩。這一日，我高喊共和國萬歲，因爲共和國造就了一位大畫家，而這位畫家，正是杜米埃。」他並且強調，當今法國畫派只有三位大師：德拉克洛瓦、安格爾及柯洛，而杜米埃這張草圖展現了他的才華，並且在瞧不起這位諷刺漫畫家的人之前，證實他有能力可以緊跟在這三位大師之後。

無法如期完成大畫

不過，杜米埃這乍現的才華卻遭遇到技巧上的困難，或許是因爲缺乏經驗，杜米埃在將草圖放大時發現他無法如期完成。同樣的案例還有一樁：一八四八年十一月，共和國政府以一千法郎向杜米埃訂購一張油畫，主題爲〈沙漠中的瑪德蓮娜〉（La Madeleine au désert），並先付款五百法郎，剩下的五百法郎則將在次年五月二十六日給付。然而，杜米埃卻一拖再拖，一八五〇年七月，美術專員杜布瓦（Dubois）至杜米埃的工作室拜訪，杜米埃只好承認他根本還沒有開始畫。一八四九年二月五日，德拉克洛瓦在他的日記中提到波

沙漠中的瑪德蓮娜
約1848～1852年
油畫畫布
41×33cm
東京國立西洋美術
館藏（右頁圖）

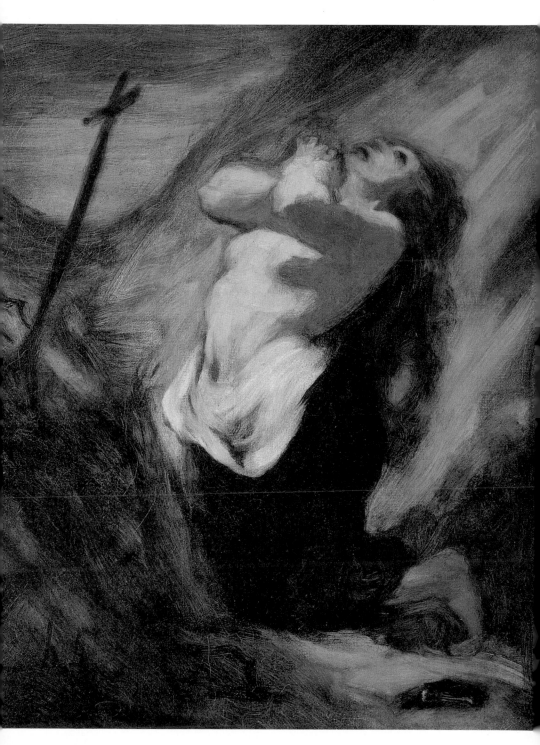

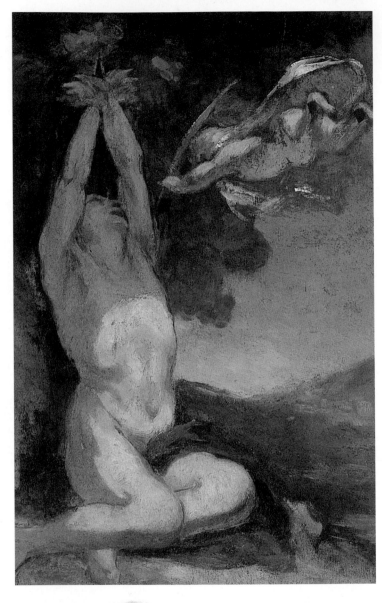

特萊爾造訪他的工作室，談話中並且提起杜米埃遭遇到無法
完成畫作的難題。一八五三年五月，杜布瓦又造訪杜米埃的
工作室，畫家仍然是還沒有開始，不過，在美術專員的堅持
之下，杜米埃答應最晚在九月底交畫。到了一八五七年四
月，杜布瓦又再次造訪，杜米埃要求他寬限到十一月一日。

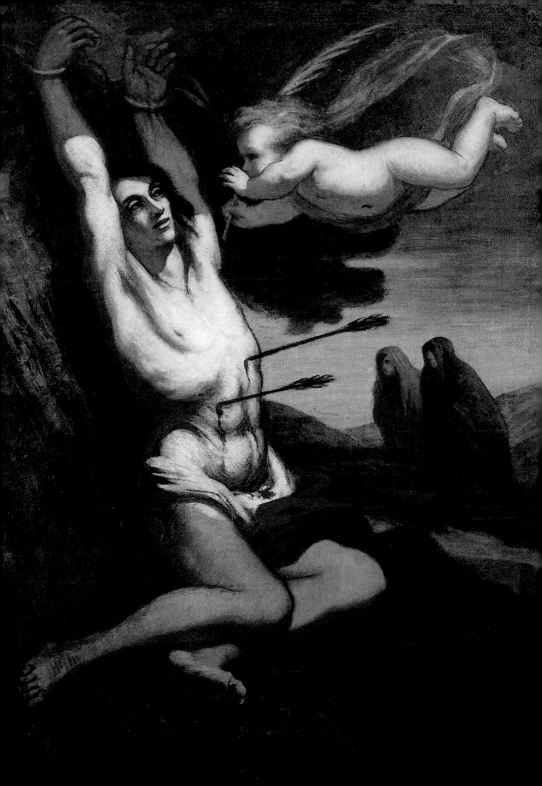

當然，杜米埃仍是沒能完成〈沙漠中的瑪德蓮娜〉。

戴刺冠的耶穌畫像
約1849～1852年
油畫畫布
160×127cm
埃森福克旺美術館
藏（右頁圖）

直到一八六〇年，杜米埃被"Le Charivari"解雇，反而有較多的時間畫油畫和素描，一八六三年四月十二日，杜米埃寫信給美術部長，向他推薦一系列的素描作品，名爲「當代風俗眾生相」，美術部門的負責人向部長建議購買其中的四張素描，價格爲一千法郎，他並且提到：「我們在這些作品中可以再度發現這位藝術家卓越出眾的品質，但同時也看到一些缺點。」並且提醒杜米埃別忘了一八四八年以來，杜米埃應該給美術部門的那一張〈沙漠中的瑪德蓮娜〉油畫至今未交付，而對方早已付了一千法郎給他。杜米埃於是提出交換條件，希望以他的大幅素描作品〈西蘭尼〉（Silène 乃酒神戴奧尼索斯的父親，奇醜無比）交換抵償一八四八年政府訂購的油畫。專員杜布瓦對這張素描非常滿意，終於達成交易，拖延十五年，杜米埃總算解決此一債務。

在今天，我們所能看到的〈沙漠中的瑪德蓮娜〉是杜米埃在一八四八年至一八五二年之間所作的草圖，瑪德蓮娜雙膝跪地，抬頭仰望天際，雙手合十向神禱告，畫面莊嚴樸素，畫家大而狂亂的筆觸到處可見。

杜米埃是不是眞的沒辦法作大畫？似乎又不盡然，根據記載，一八四九年，美術部在二月以一千五百法郎向杜米埃訂購一張大型油畫〈聖·塞巴斯蒂安殉難〉（Martyre de Saint Sébastien），並於四月十一日付款六百法郎，餘款將於一八五二年六月三十日收到畫作後付清，杜米埃眞的如期交付，這幅油畫被放置在法國北部的小鎮Lesges的一座古老的教堂。這件油畫高二二〇公分，寬一四〇公分，聖·塞巴斯蒂安雙手被縛、身上兩支箭造成的傷口鮮血直流，與腿上的紅布做一對比，雙手的上半部和雙腿在陰影中，臉頰和身軀則在光亮處，面容疲憊地望著迎面飛來的小天使，這是一張給人印象深刻的成功作品。

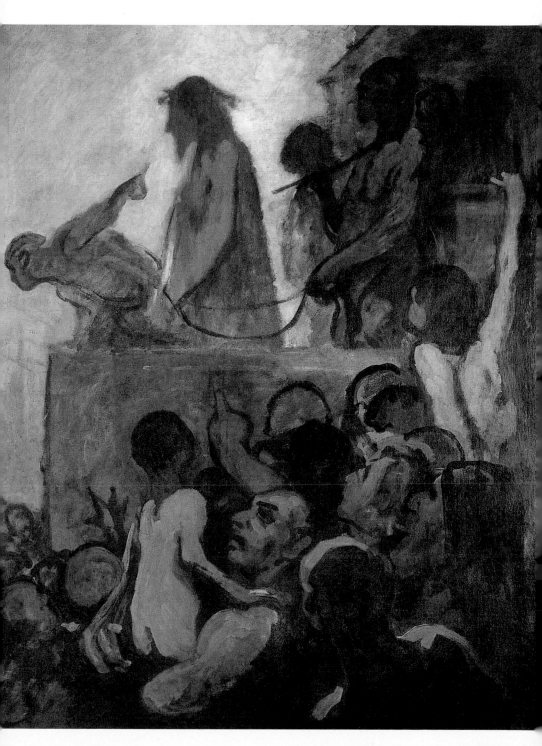

磨坊主、他的兒子
和驢子
約1849～1850年
油畫、木板
39.5×32.8cm
私人收藏（左頁圖）

　　的確，杜米埃的作品多半尺幅不大，這或許和他習慣版畫的小尺幅有關，此外，畫大型油畫在材料經費上也相當可觀，是不能爲或不願爲？眾說紛紜。〈戴刺冠的耶穌畫像〉乃杜米埃油畫作品中少見的大幅畫作，也可說是一大傑作，這件作品呈現「聖約翰第二次將耶穌帶到眾人面前，對他們說：我把他帶到你們面前，是要讓人家知道我找不出任何判他罪行的理由。」聖約翰第一次將耶穌帶到眾人的面前是要大家選擇釋放耶穌或者強盜巴哈巴斯（Barabbas）。克拉克（T. J. Clark）則認爲此作乃聖約翰第一次將耶穌帶到眾人面前，耶穌代表共和國，巴哈巴斯則代表拿破崙三世，要民眾選擇共和國或帝政。

　　儘管對此作的解釋眾說紛紜，但單從繪畫觀點來看，台下萬頭鑽動，情緒亢奮的觀眾相對於台上孤獨、靜止不動、無辜的耶穌，彎腰向前試著說服大家的聖約翰背部的弧線恰好與耶穌手上被綁的繩子連成一線，由耶穌背後的劊子手牽著，S型的線條形成一股動勢，和台下對應。這件作品可能是杜米埃準備參加沙龍而作。面對這幅油畫，我們不禁要問：是草圖？還是未完成的作品？抑或是杜米埃的作品特質？或許，因爲他是畫諷刺漫畫出身，慣於用快速、俐落的線條來描繪物體的形象，完成與未完成之間的界線並不是十分清楚，以至於讓觀眾在面對他的作品時，經常會有許多的疑問出現。

寧靜、溫馨具神祕感的畫作

　　一八四八年二月，路易—菲利普下台，讓弘成爲國家美術館主席，他宣佈新的沙龍將沒有評審，在這種前提下，杜米埃得以開始參加沙龍，次年，他以〈磨坊主、他的兒子和驢子〉著名的寓言故事參加沙龍展，他將正在取笑「兒子走路、父親騎驢的三位村姑放在前景，而將故事的主角放在遙

87

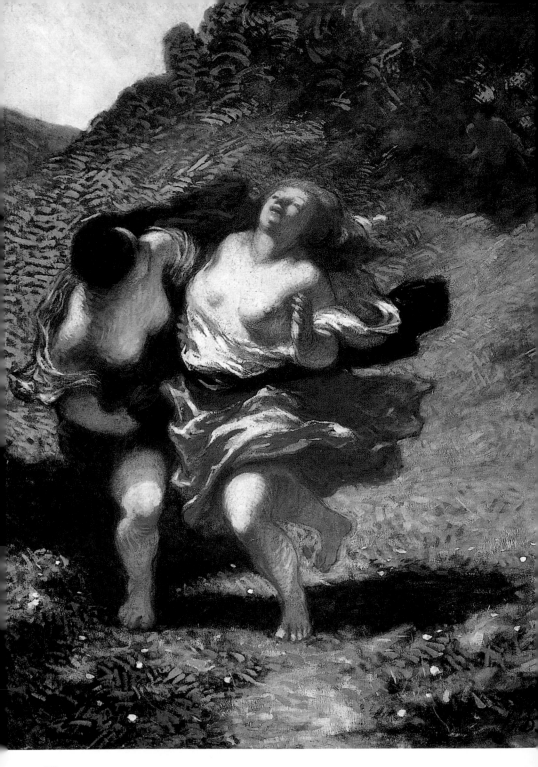

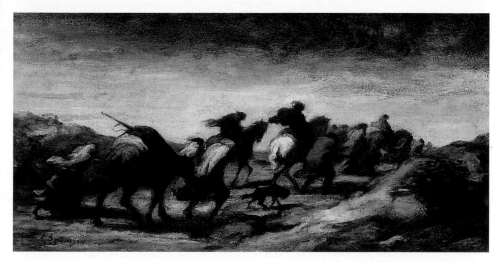

逃亡者
約1849～1850年
油畫、木板
16×31cm
私人收藏（上圖）

逃亡者
約1849～1850年
鉛筆、水彩
14×24.5cm
巴黎國立高等藝術
學院藏（下圖）

被森林之神追逐的
婦女　1850年
油畫畫布
129.3×97cm
蒙特利爾美術館藏
（左頁圖）

遠、模糊的背景，表現手法特殊。一八五〇年的〈被森林之神追逐的婦女〉充滿動勢，兩位婦女跑得上氣不接下氣，顧不得整理凌亂的衣衫，叢林中鑽出兩個人身羊腳的好色森林之神在後方追趕著。據說，杜米埃以這件作品參加一八五〇年沙龍展，之後因爲感到不滿意，杜米埃以降霜一般快速的斑點筆觸將圍繞在婦女四周的背景填滿。這件作品可看出杜米埃的繪畫受到古典大師如：魯本斯充滿動勢和豐腴的人體及華格納（Fragonard，1732～1806）活潑鮮豔的色彩之影響。

「逃亡者」的題材深深吸引著杜米埃，除了浮雕，他從

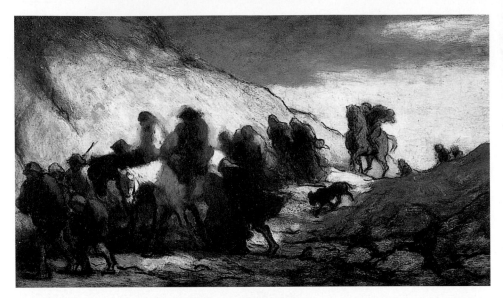

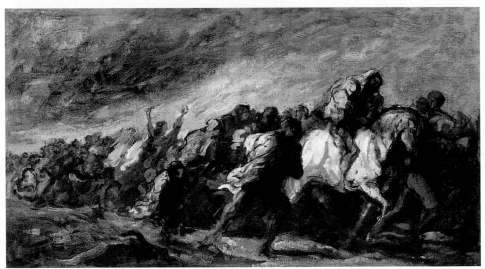

逃亡者　約1849～1850年　油畫、木板　16.2×28.7cm　小皇宮美術館藏（上圖）
逃亡者　約1865～1870年　油畫畫布　38.7×68.5cm　明尼亞波里藝術學院藏（下圖）

一八四九年至一八七〇年之間以此爲題畫了五張油畫和數張
素描，構圖與表現手法各異，逃亡遷移的人口隨年代不斷增
加，作於一八六五年至一八七〇年之間的油畫呈現密密麻麻
的人群向前移動，或步行或騎馬，杜米埃以他慣有簡單、快

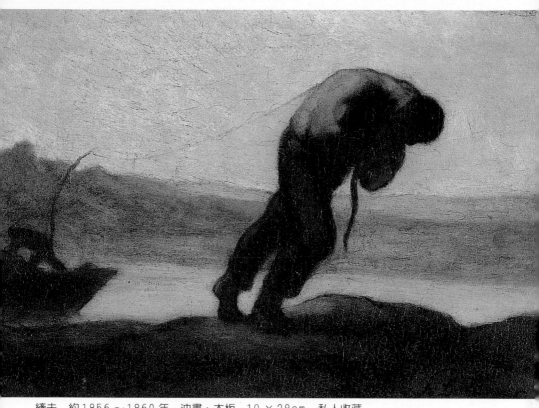

縴夫　約1856～1860年　油畫、木板　19×28cm　私人收藏

捷的線條將前景的人物勾勒出來，其餘人物不清楚的輪廓界
線反而表現出稠密、烏鴉鴉一片的驚人數量與氣勢，天空雲
朵、光線的呈現方式賦予作品浪漫主義的色彩。

　　〈縴夫〉（1856～1860）這張小品乃杜米埃接近好友米勒
（1814～1875）讚頌勞動價值的寫實作品。這類題材尚有〈洗
衣婦〉，杜米埃以眾多油畫、素描表現此一主題，洗衣婦一
手挽著一大包衣服，一手牽著小孩，沉重的負荷更加顯現母
愛的偉大、親情的溫馨。十年未參加沙龍，一八六一年，杜
米埃以一張小畫〈洗衣婦〉參展，這張只有「兩個巴掌大的
畫作」掛在香榭麗舍宮簡直小得可笑，許多人等著要看這位
大畫家的作品卻大失所望。同樣的構圖杜米埃又畫了兩張較

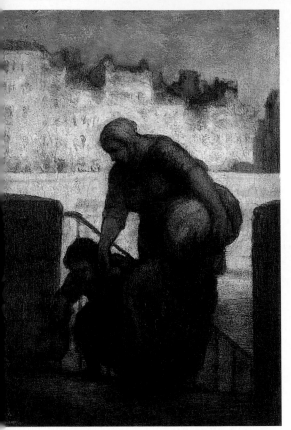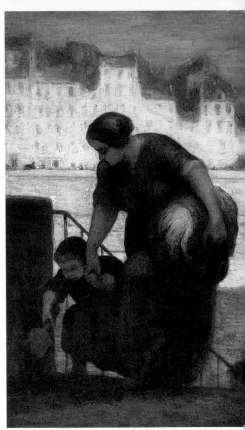

洗衣婦　約1860～1861年　油畫、木板　28.5×19.7cm　布法羅艾布萊特—諾克斯藝廊藏（左上圖）
離開洗衣船　1861？～1863年？　油畫、木板　49.8×33cm　大都會博物館藏（右上圖）
洗衣婦　約1860～1861年　油畫、木板　49×33.5cm　奧塞美術館藏（右頁圖）

大的油畫，在光線的表現上相當不同，黑暗中的人物和背後
光亮的房屋形成強烈對比，是相當自由、大膽的嘗試。

　　沒有魯本斯作品般的強烈動勢，這些作品反倒像是「靜
止」在某一個畫面，寧靜、溫馨而帶有神祕感，反而較接近
十七世紀的荷蘭繪畫大師維梅爾（Vermeer， 1632～1675）作
品中的某種安靜、神祕的特質。此外，杜米埃喜愛作系列性
的作品，這和他的版畫主題系列習慣也有關，至於同樣的構
圖作好幾張作品也是常見，杜米埃藉此尋找光線、陰影、色

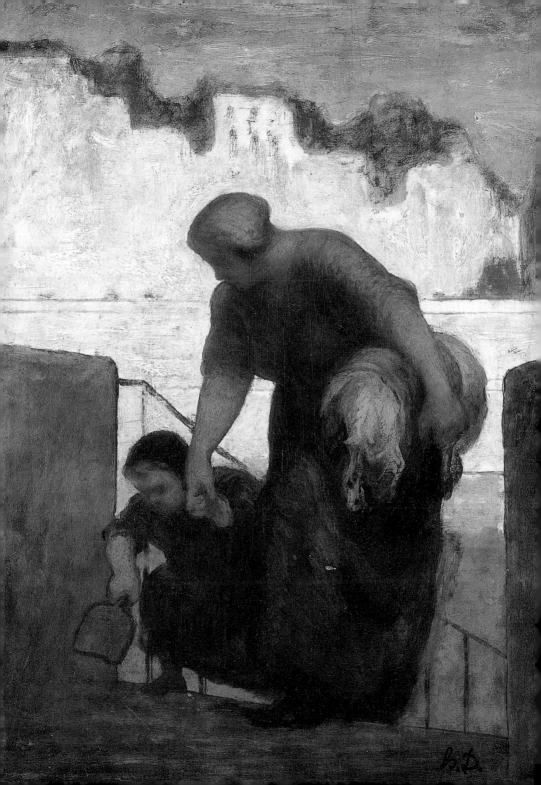

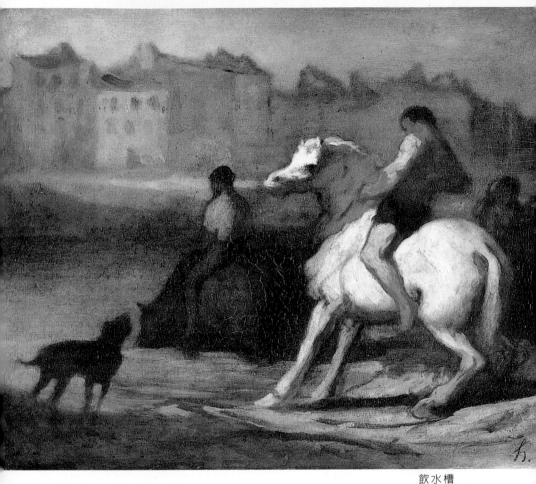

飲水槽
約1855～1860年
油畫、木板
44.7×55.7cm
加的夫國家藝廊藏

彩及物體輪廓⋯⋯之變化。

　　法官、律師乃杜米埃不斷重複的主題，他用油畫、素
描、版畫來呈現法律界人士的「特寫」，筆觸幽默風趣，與
政治諷刺漫畫有異曲同工之效。法官在庭上相互討論或打瞌
睡，律師在台下口沫橫飛、手舞足蹈、十足的演員、演說
家，法官和律師的黑袍讓杜米埃以近乎「黑白」來呈現他的
油畫、素描等作品。

　　莫里埃的喜劇亦給予他許多創作的靈感泉源，他以油畫
和素描形式表達法國大劇作家的詼諧與幽默。克希斯平與史

兩位律師　約1862年　石墨、水彩、水墨　20.9×27cm　紐約皮彭摩根圖書館藏
（上圖）

兩位律師：握手　約1862年　鋼筆、油墨、鉛筆、水彩　10.3×19cm　阿姆斯特丹
國立美術館藏（下圖）

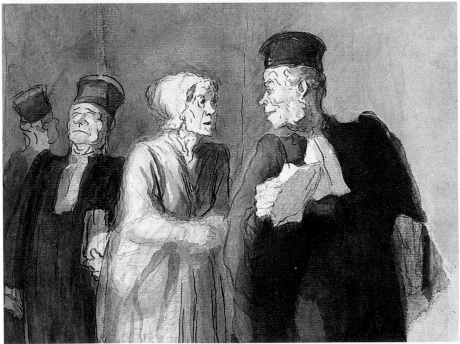

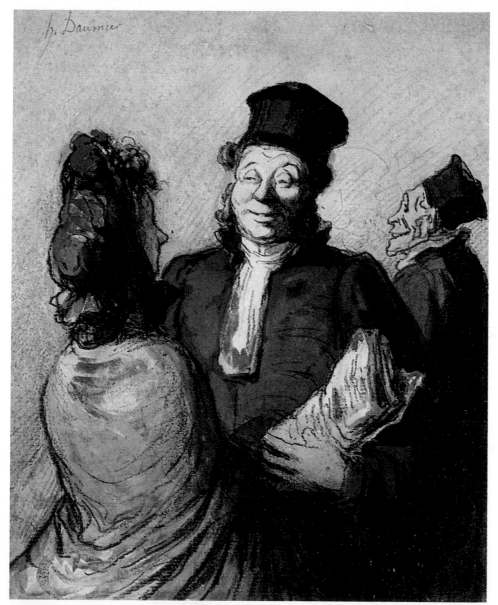

律師與客戶　約1862年　鋼筆、水彩　21.8×17.5cm　斯圖加特格拉費許國家美術館藏
（上圖）

兩位律師　約1855～1857年　油畫、木板　20.5×26.5cm　蘇黎世布爾基金會藏（左頁上圖）

律師與客戶　約1862～1864年　鉛筆、鋼筆、水彩、油墨　19.4×22.6cm　加的夫國家藝
廊藏（左頁下圖）

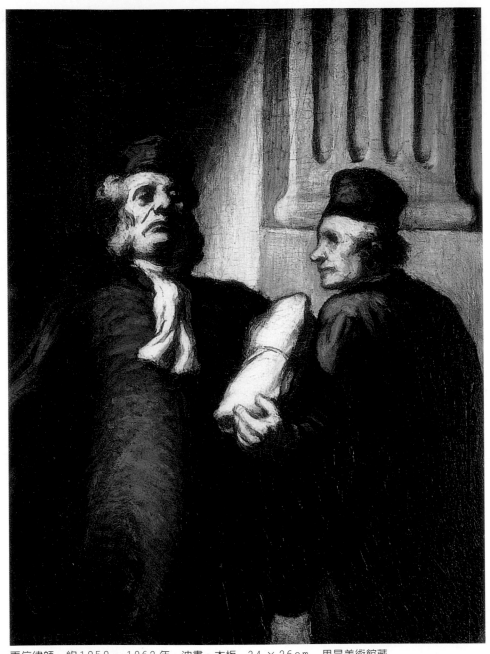

兩位律師　約1858～1862年　油畫、木板　34×26cm　里昂美術館藏

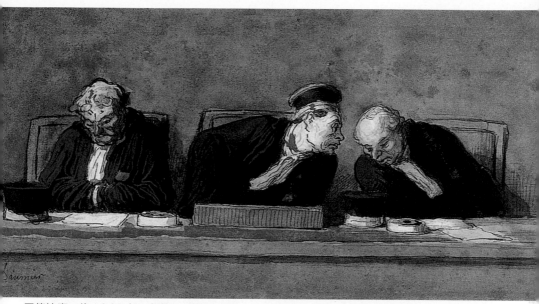

三位法官　約1862年　鋼筆、油墨、水彩　18×35cm　私人收藏（下圖）

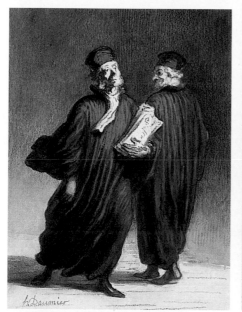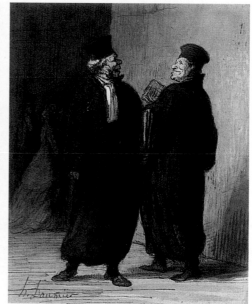

二位律師　約1862年　鉛筆、水彩　22×16.2cm　蘭斯美術館藏（左下圖）

同僚　鋼筆、油墨、石墨、淡彩、水粉　23.5×20.2cm　威靈頓史特林和佛朗塞美術學院藏
（右下圖）

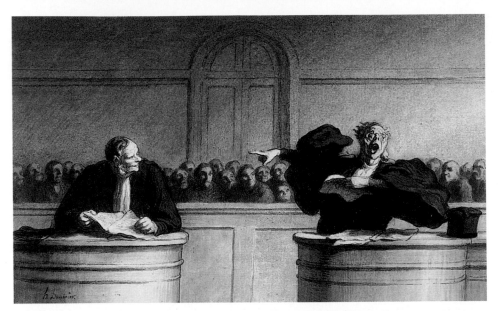

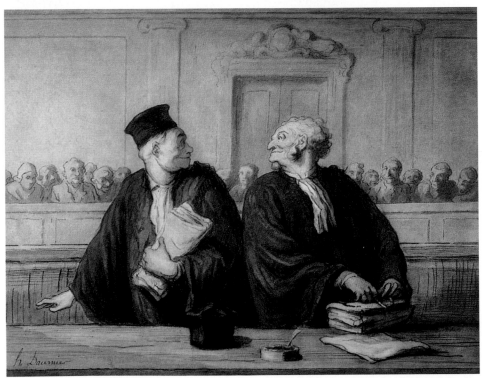

著名訴訟　約1862～1865年　石墨、水墨、水彩、水粉、鉛筆　26×43cm　私人收藏（上圖）

審問之後　約1862～1865年　炭筆、鋼筆、油墨、灰彩　29×35.8cm　私人收藏（下圖）

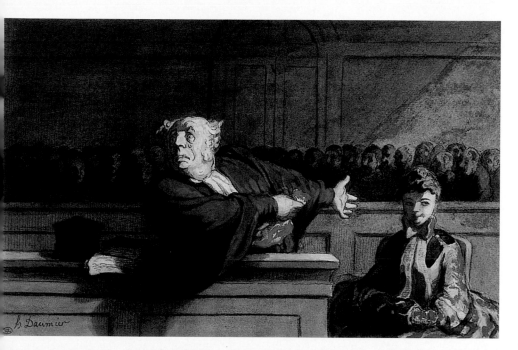

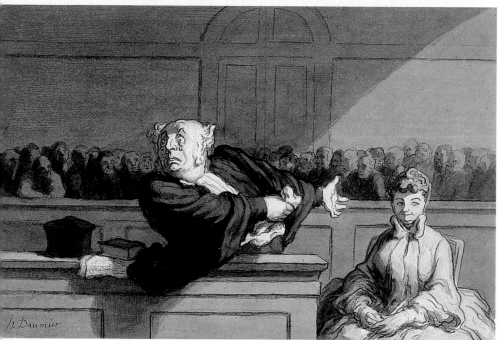

辯護人　約1862～1865年　石墨、鋼筆、油墨、水彩、水粉　19×29.5cm　羅浮宮美術館藏（上圖）
辯護人　約1862～1865年　石墨、鋼筆、水彩、水粉　20.2×29.2cm　華盛頓柯克蘭藝廊藏（下圖）

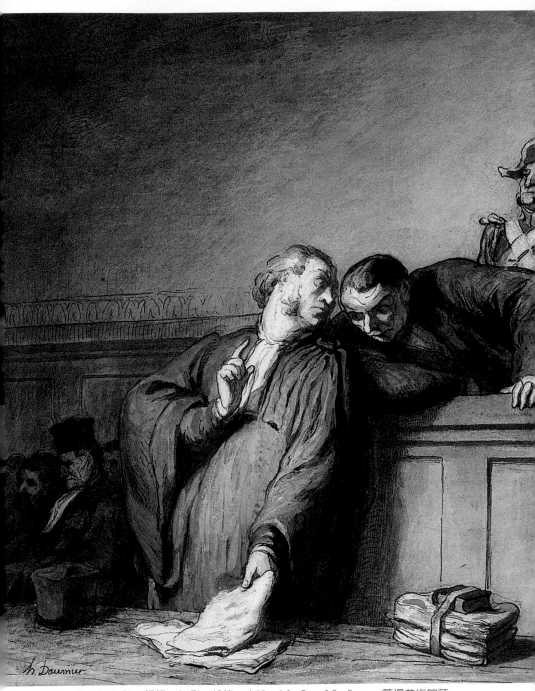

罪名　約1865年　鋼筆、灰彩、鉛筆、水粉　38.5×32.8cm　蓋提美術館藏

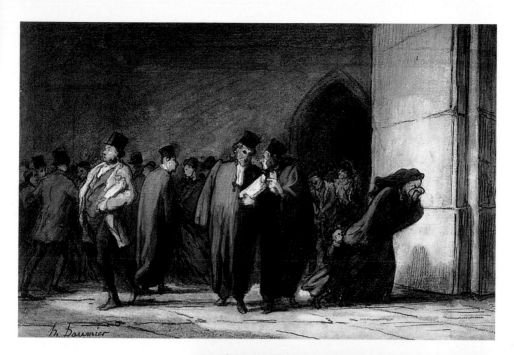

正義之宮　約1862～1865年
鋼筆、水彩、石墨、水粉
14×23cm
小皇宮美術館藏（上圖）

三位健談的律師
約1862～1865年　油畫
40.6×33cm
華盛頓菲利普藏
（右圖）

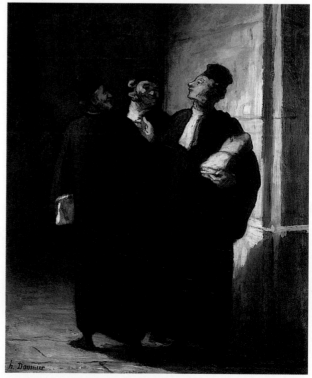

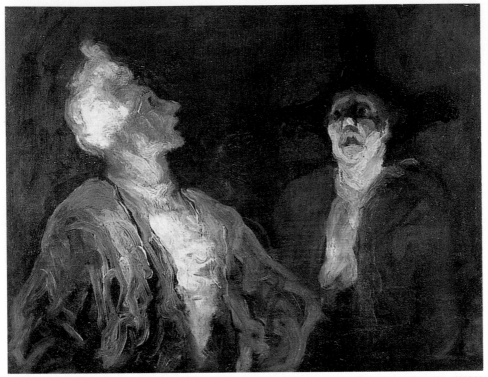

喜劇舞台　約1870～1873年　油畫、木板　24.7×31.8cm　洛杉磯加州大學愛爾蒙‧漢默藝
術文化中心藏

加平兩位喜劇演員在杜米埃筆下詼諧逗趣，這件作品顯示杜
米埃除了神話、宗教題材之外，尚能以油畫呈現其他的題
材，並且同樣地成功而吸引人，鞏固了「畫家」的地位（因
爲一般人仍然只將他視爲成功的「版畫家」）。

　　波特萊爾認爲杜米埃和莫里哀之間有不少共同處：簡
單、明顯、不喜歡拐彎抹角，他寫道：「關於道德，杜米埃
和莫里哀有共同之處，他也是一直線走到底，想法一開頭就
顯現出來，一看就懂。他寫在素描下方的圖片說明沒多大用
處，因爲通常用不著，他的喜劇性可以說是不由自主，……
我想，用『渾然天成』來形容應該是最高境界吧！」

　　有了這樣的共通性，杜米埃詮釋起莫里哀的喜劇顯得自

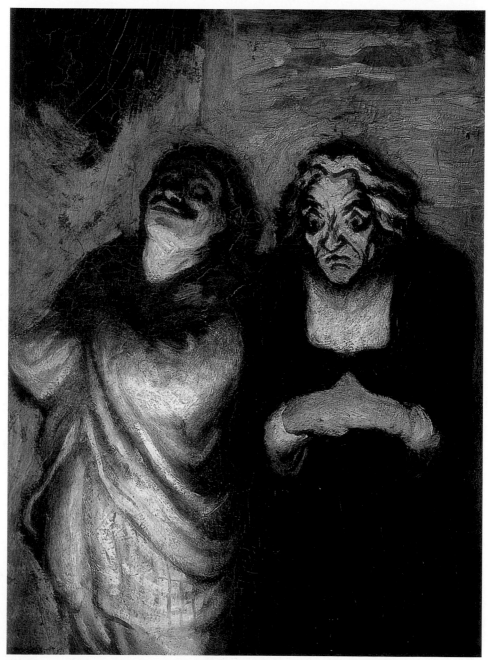

史加平　約1863～1865年　油畫、木板　32.5×24.5cm　奧塞美術館藏

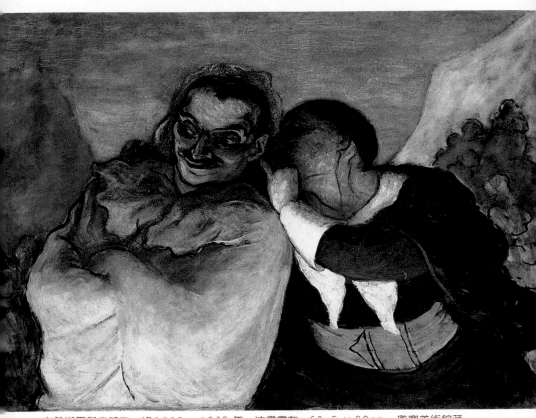

克希斯平與史加平　約1863～1865年　油畫畫布　60.5×82cm　奧塞美術館藏

由自在，得心應手。一八六〇年至一八六六年的「幻想病
人」系列有油畫、水彩、素描不同的表現形式，躺在床上的
病人幻想自己得了怪病，一臉憂慮、恐懼，兩位醫生造形可
笑：一位正在向病人發表高論，另一位則拿著一支巨大的針
筒，誇張而富喜感。爲加強戲劇效果，畫家將「燈光」打在
病人臉上，將他可笑的表情加深印象，床帳顯現舞台布幔的
效果，此作稱得上是杜米埃最富喜感的繪畫作品。

　　以版畫著稱的杜米埃當然希望有許多愛好者、收藏家，
他以油畫、水彩和素描來呈現這個令他振奮的主題，他們或
是在店裡慢慢翻閱、細細品味，專注的神情令人感動，或是
在掛滿畫作的家中獨自觀賞、深情注視，或是與同好分享難

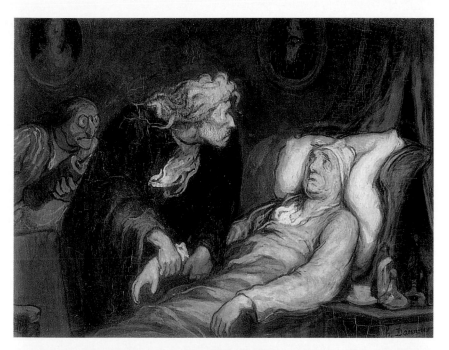

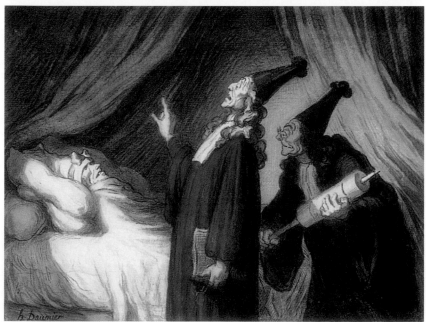

幻想病人　約1860～1863年　油畫、木板　27×35cm　費城美術館藏（上圖）

喜劇：幻想病人　約1860～1865年　鉛筆、水彩　20.7×27.1cm　倫敦谷脫德
畫廊藏（下圖）

幻想病人
約1865～1866年
鋼筆、水墨、灰彩
31.9×35.6cm
紐黑文耶魯大學藝
廊藏

得一見、特別好的精品，或是逕至畫家工作室參觀，或是到
畫廊看展覽。

　　公共交通工具也是吸引杜米埃的地方，他在這一系列的
作品中展現驚人的觀察力，眾生相在他的筆下展現無遺。他
由火車的一等車廂景致畫到二等、三等車廂，不同階級、不
同穿著、不同的表情，一、二等車廂的乘客皆太中規中矩，
引不起他太大的興趣，像大通鋪一般的三等車廂最能激發他
的創作力：餵奶的母親、提菜籃的老嫗、送貨的小孩、打瞌
睡的老叟、穿著過時盛裝的老先生、老婦人……；等火車、
送人、接人等場景亦是他喜愛的題材，包含了等待、分離、
團圓不同的心情。

　　市井小民消遣時下棋、玩紙牌、唸詩、玩樂器、唱歌、
喝酒聊天、上澡堂、鄉間漫步、看書、促膝長談……不論動
態、靜態，不論油畫、素描，杜米埃透過他敏銳的觀察力，
快而準的筆觸將這些下工以後的男人百態呈現給觀眾。

　　街頭賣藝者的演出應該是市井小民的特殊消遣吧！馬戲

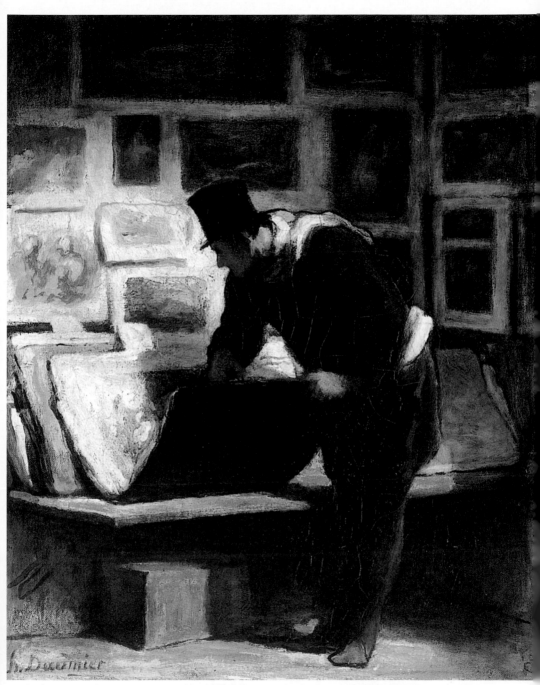

版畫愛好者　約1860～1862年　油畫畫布　41×33.5cm　小皇宮美術館藏

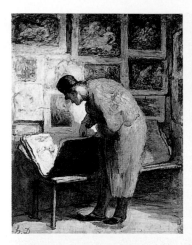

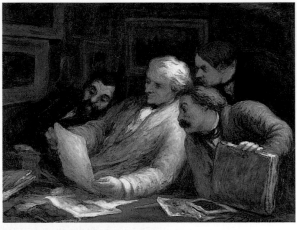

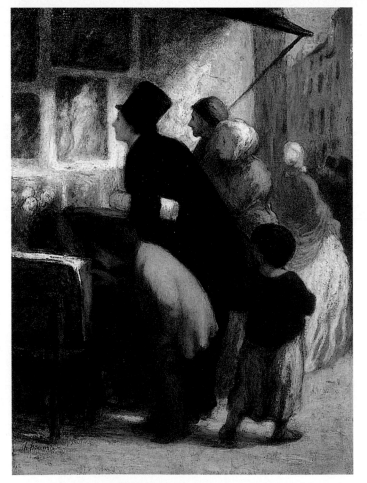

版畫愛好者
約1860～1862年
油畫、木板
35×26cm　費城美術
館藏（左上圖）

版畫愛好者
約1860～1863年
油畫、木板
31.8×40.6cm
威靈頓史特林和佛朗塞
美術館藏（右上圖）

趨前的版畫買主
約1860～1863年
油畫、木板
33.5×25cm　達拉斯
美術館藏（左圖）

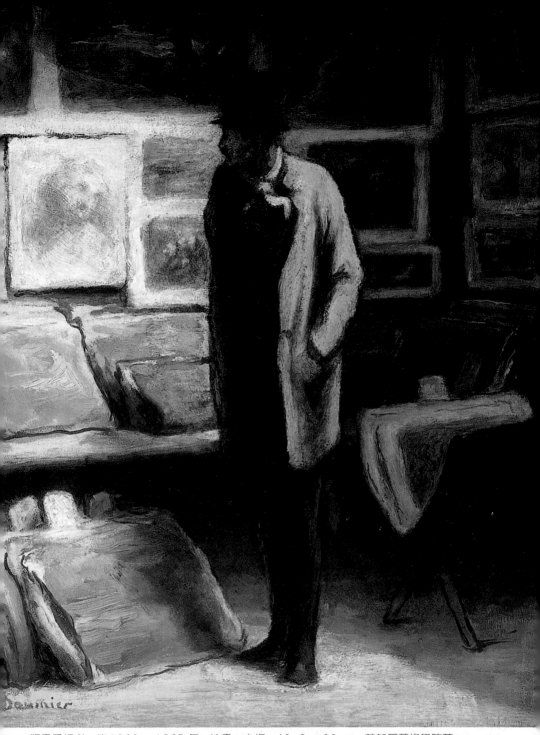

版畫愛好者　約1863～1865年　油畫、木板　40.2×33cm　芝加哥藝術學院藏

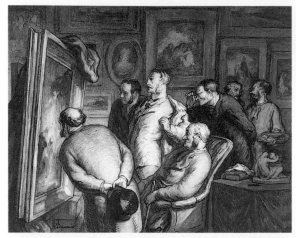

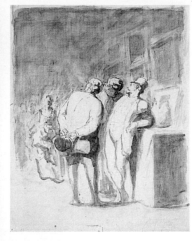

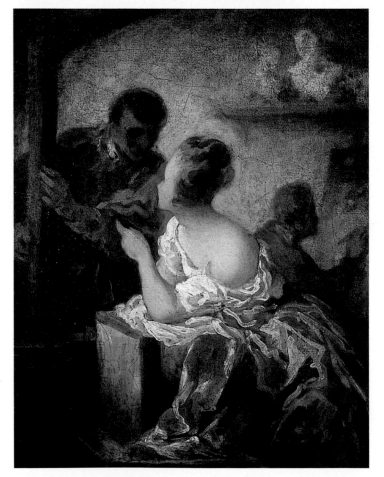

參觀畫室的人
約 1865～1867 年
石墨、鋼筆、水彩、
水粉
36 × 45.1cm
蒙特利爾美術館藏
（左上圖）

藝術愛好者
約 1869～1870 年
鋼筆、黑墨、褐彩、
灰彩、炭筆
49.3 × 39.2cm
芝加哥藝術學院藏
（右上圖）

版畫愛好者
約 1870～1873 年
油畫畫布
31 × 25cm
蓋提美術館藏（左圖）

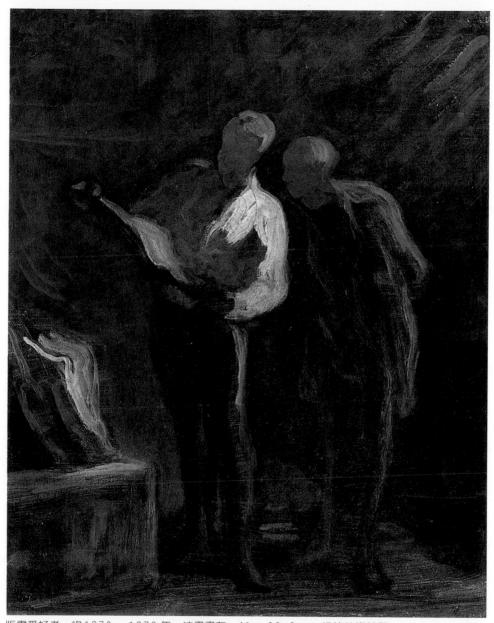

版畫愛好者 約1870～1873年 油畫畫布 41×33.2cm 根特美術館藏

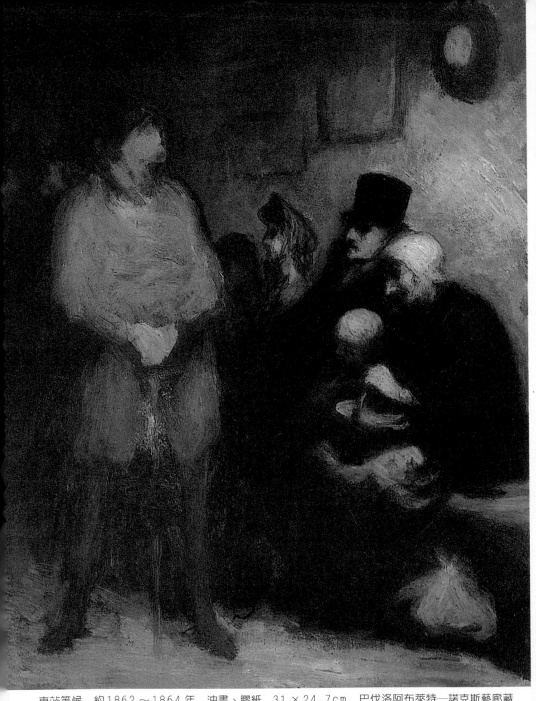

車站等候　約1862～1864年　油畫、膠紙　31×24.7cm　巴伐洛阿布萊特─諾克斯藝廊藏

三等車廂內　約1862～1864年　油畫畫布　67×92cm　渥太華加拿大美術館藏（右頁上圖）

三等車廂內　約1862～1864年　油畫畫布　65.4×90.5cm　大都會博物館藏（右頁下圖）

114

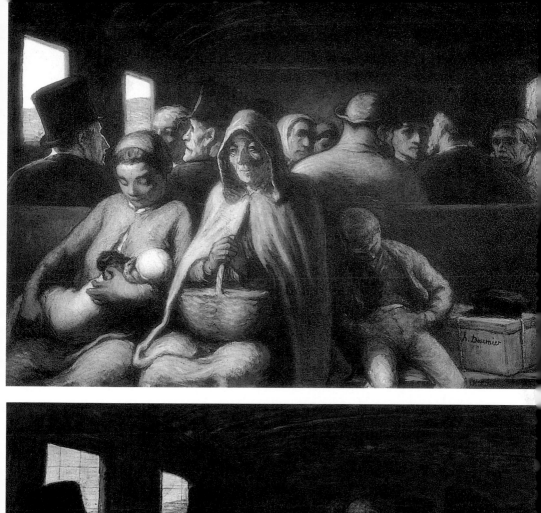

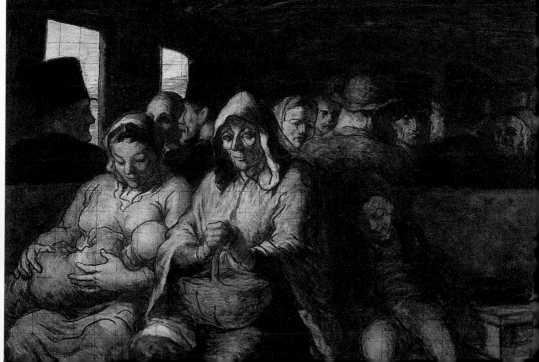

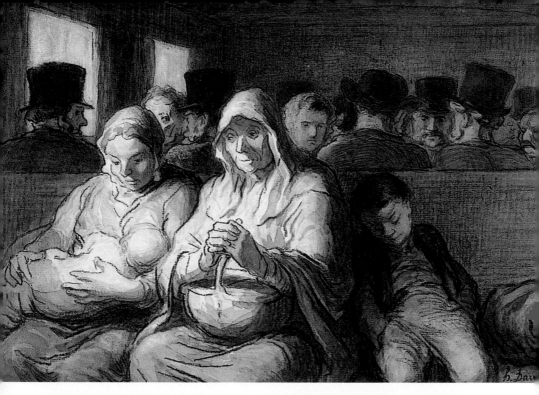

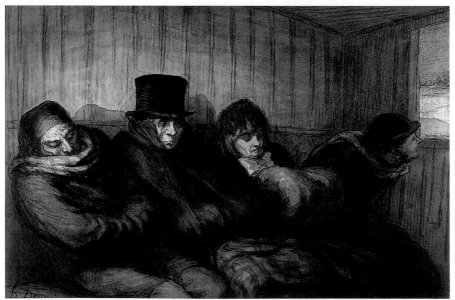

三等車廂內　1864年　鉛筆、水彩、水粉　21.2×34cm　巴爾的摩瓦爾特藝廊藏（上圖）
二等車廂內　1864年　石墨、水彩、鉛筆、水粉　20.5×30.1cm　巴爾的摩瓦爾特
藝廊藏（下圖）

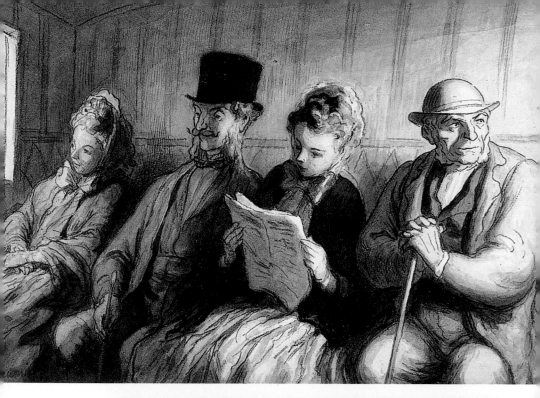

一等車廂內
約1864年
石墨、水
彩、鉛筆
20.5×30cm
巴爾的摩瓦
爾特藝廊藏
（上圖）

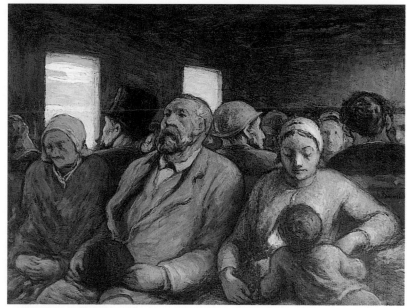

三等車廂內　1865～1866年　油畫、木板　26×34cm
聖法蘭西斯哥美術館藏

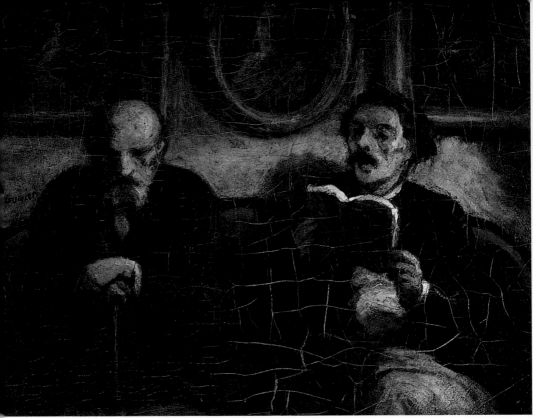

朗讀詩句　約1857～1858年　油畫畫布　32×41cm　私人收藏（上圖）
下棋　約1863～1867年　油畫、木板　24.8×32cm　小皇宮美術館藏（右頁上圖）
車站等候　約1865～1866年　石墨、水彩、鉛筆、水粉　28×34cm　倫敦維多利亞和艾伯
特博物館藏（右頁下圖）

團、小丑等人物一直是吸引許多畫家的創作泉源，這些逗趣
的人物在杜米埃筆下通常是延續畫家慣有的喜劇作風，滑稽
而引人發笑，卻也有難得的意外：一位打鼓的小丑神情黯　　　　圖見123頁
然，嘴角下垂，泛著一股淡淡的哀愁，他的裝扮和鼓聲似乎
引不起觀眾圍觀的意願，令人不禁聯想到華鐸（Watteau，
1684～1721）筆下的一個小丑。而杜米埃所繪的小丑家族，　　　圖見124頁
散場後妻子、小孩幫忙搬東西，神情疲憊、哀傷，這件作品
很顯然影響畢卡索藍色時期類似題材的作品。
　　「唐吉訶德」之於杜米埃，是一種熱愛，他從一八五〇

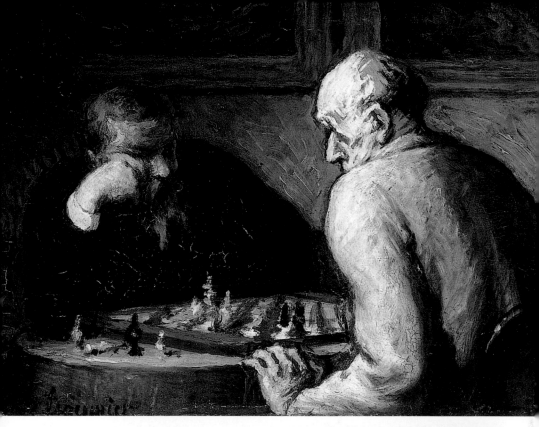

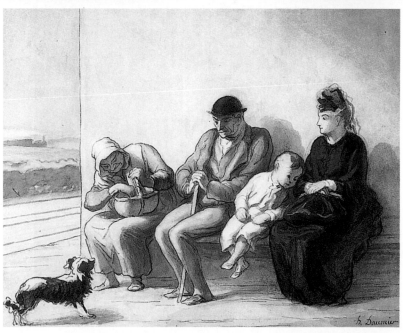

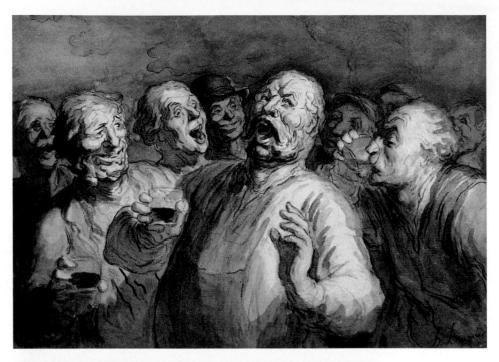

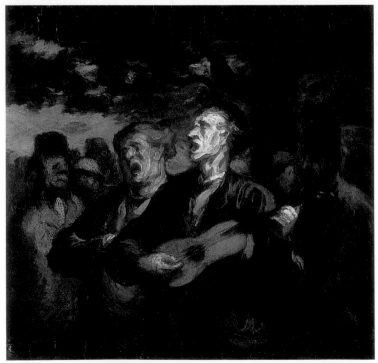

邊唱邊喝（飲酒歌）
約1864～1865年
淺色粉筆、鋼
筆、水彩
25×35cm
私人收藏（上圖）

街頭歌者
約1860～1862年
油畫、木板
24.2×25.4cm
茱蒂和米歇爾·
史坦哈爾藏
（左圖）

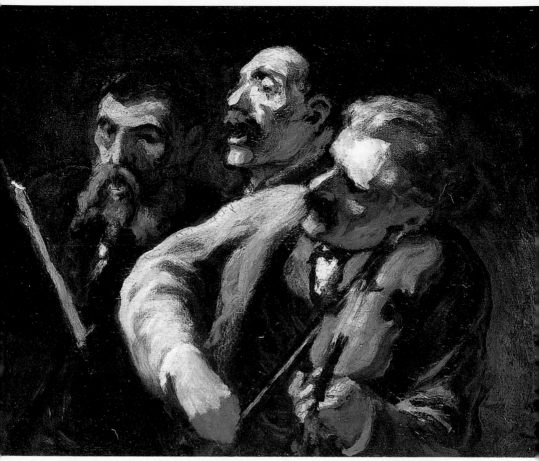

業餘三重奏　約1864～1865年　油畫、木板　21.3×24.8cm　小皇宮美術館藏

年開始到一八七○年之間一共以這位英勇的騎士爲主，創作了二十九幅油畫，四十一張素描。然而，畫「唐吉訶德」並非杜米埃的專利，塞萬提斯（Cervantes，1547～1616）筆下充滿幻想的理想主義者，狂熱而俠義的騎士吸引著十九世紀許多法國藝術家，在當時可說是一種「流行」、「趨勢」，著名的柯洛、德拉克洛瓦也曾以此題材創作。

　　杜米埃對唐吉訶德和他的侍從山丘‧龐沙（Sancho Pança）同樣感興趣，他們幾乎都是一起出現在畫面中，唐吉訶德身材瘦長，手持長矛和盾牌、身穿戰甲，英姿煥發，神

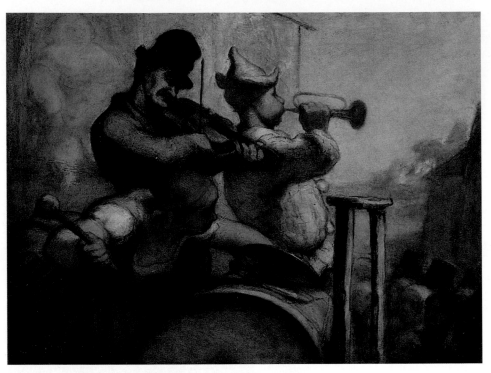

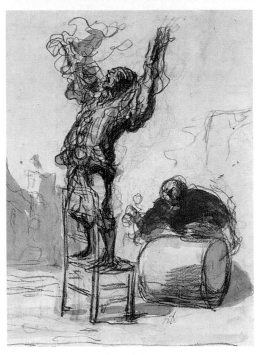

街頭賣藝演出 約1860～1864年
油畫、木板 25×33cm 私人收藏
（上圖）

街頭賣藝者 約1865～1866年
石墨、水彩 36.5×25.5cm
大都會博物館藏（左圖）

打鼓的小丑 約1865～1867年
鋼筆、水彩、石墨、鉛筆
33.5×25.5cm 大英博物館藏（右頁圖）

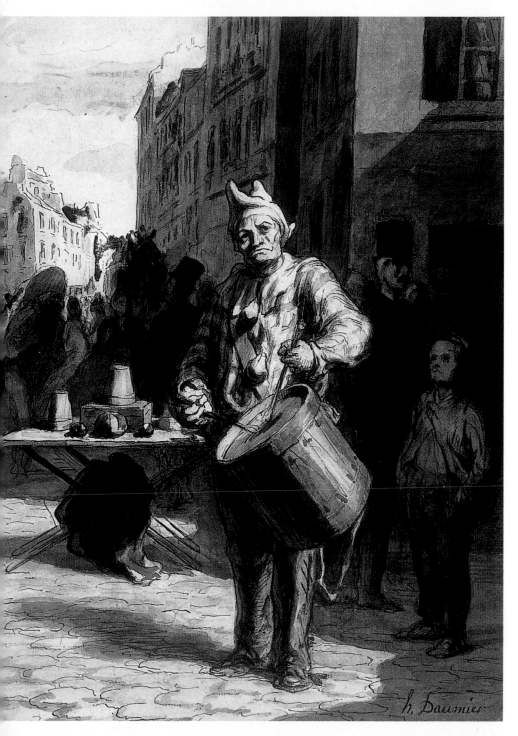

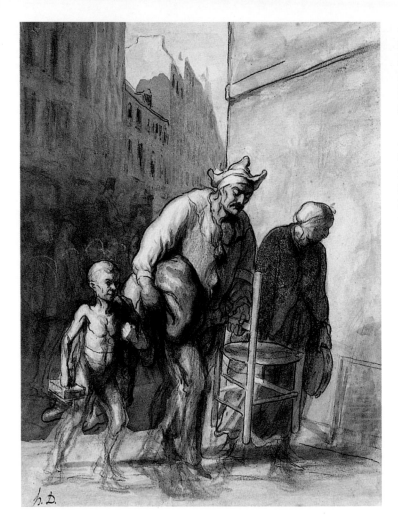

小丑家族
約1866～1867年
炭筆、灰彩、鉛筆
36×27.1cm
哈特福德瓦特渥斯
美術館藏（左圖）

唐吉訶德與龐沙
約1865～1870年
油畫畫布
52×32.6cm
慕尼黑拜耶瑞許國
家美術館藏
（右頁圖）

情充滿幻想又帶有一點不安，騎著白馬，侍者騎驢，身材矮
胖，慵懶倦怠的模像恰與主人成對比，有如人的一體兩面：
一個追求理想，一個只顧著和現實生活有關的瑣碎事情。

　　唐吉訶德和龐沙一前一後在荒野中行進，這個畫面並不
特別指涉小說中某個片段，杜米埃共畫了八幅畫，其中一八
六五年至一八七〇年之間所畫的唐吉訶德並沒有五官，線條
簡潔，近乎草圖，蔚藍的天空下可以看出遠方騎驢的龐沙的
身影。這張作品看似未完成，右下角卻有畫家 h.D.的簽名，

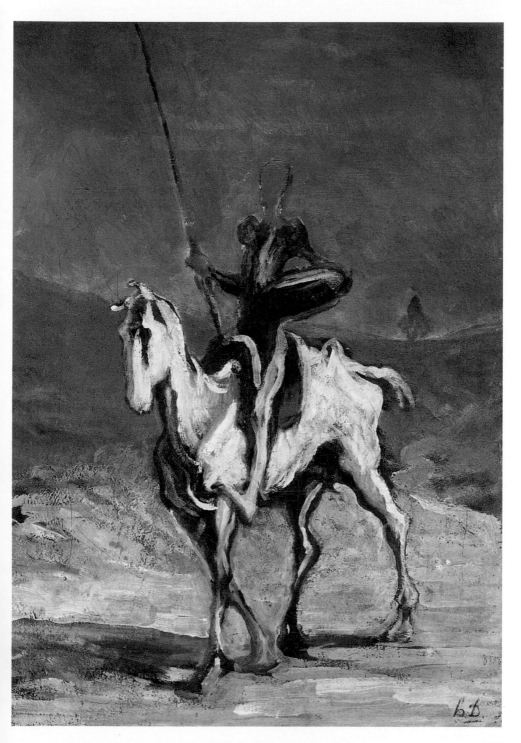

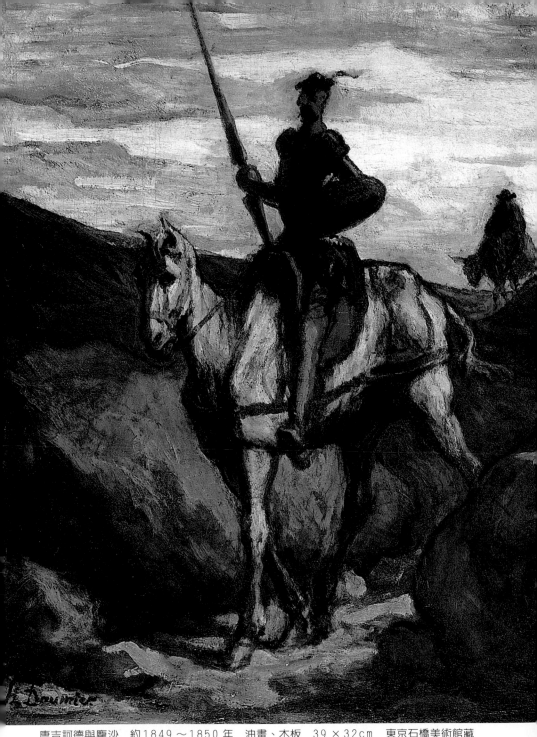

唐吉訶德與龐沙　約1849～1850年　油畫、木板　39×32cm　東京石橋美術館藏

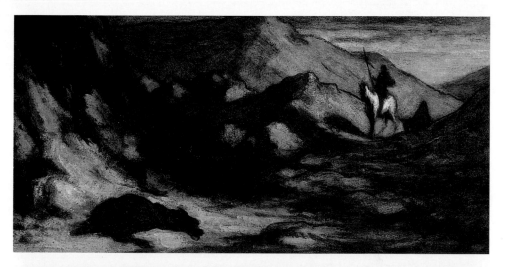

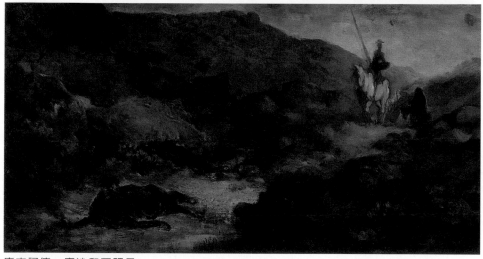

唐吉訶德、龐沙和死騾子
約1850年 油畫畫布
23.5×45cm 奧特羅庫拉—穆勒
美術館藏（上圖）

唐吉訶德、龐沙和死騾子
約1860年 油畫、木板
24.8×46.3cm 大都會博物館藏
（下圖）

唐吉訶德與龐沙 約1850年
鉛筆、水墨 16×22cm 大都會
博物館藏（右圖）

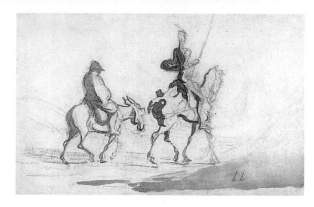

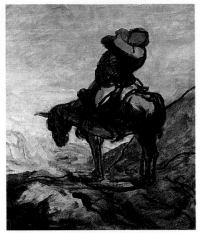

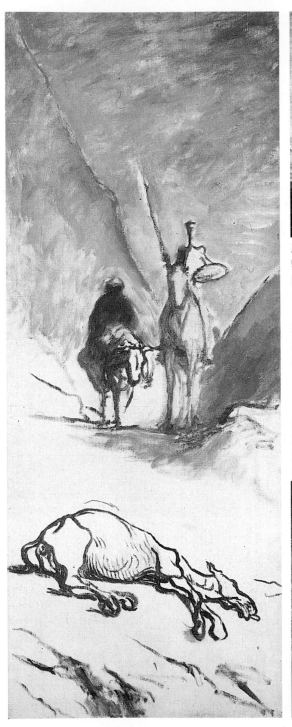

龐沙　約1855年　油畫、木板
56×46.5cm
阿維尼翁安拉東―杜布喬基金會藏
（上圖）

唐吉訶德、龐沙和死騾子　1867年
油畫畫布　132.5×54.5cm
奧塞美術館藏（左圖）

唐吉訶德與龐沙　1866～1868年
油畫畫布　40.2×33cm
洛杉磯加州大學艾爾蒙・漢默藝術文
化中心藏（下圖）

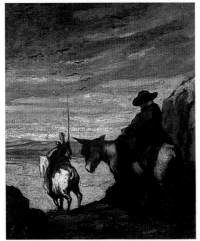

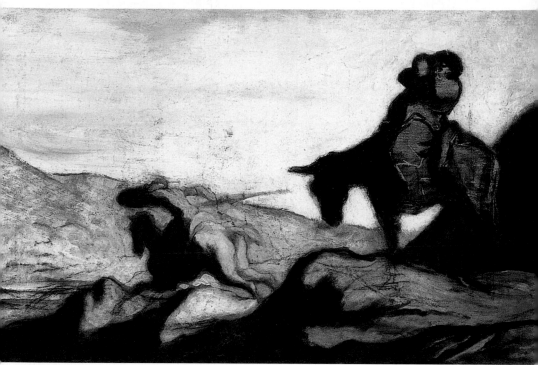

唐吉訶德追趕綿羊　約1855年　油畫、木板　40.5×64cm　倫敦國家藝廊藏

這件作品富現代感，頗有表現主義風格。

「唐吉訶德、龐沙和死騾子」的主題畫家一共畫了三幅油畫，其中一八五〇年和一八六〇年的兩幅畫構圖相同，筆觸、光線、色調則異，前者像是夕陽西下，黃昏的景致，光亮面和陰影面對比較大，後者則筆觸較細膩，色調較明亮，像是在晨曦中前進，天空剛露曙光。主僕二人翻過山嶺，發現一頭死騾子躺在路中央，身體已被烏鴉、野狗吃掉一大半……。

杜米埃當然也畫了唐吉訶德對著假想敵衝鋒陷陣的景象，以及兩人在樹下休息，或是龐沙在樹下「方便」……。繪製時間稍晚的兩幅此系列作品乃唐吉訶德坐在沙發椅上閱讀，神父和剃鬍匠躲在門後觀察，然後趁他熟睡時，將他書

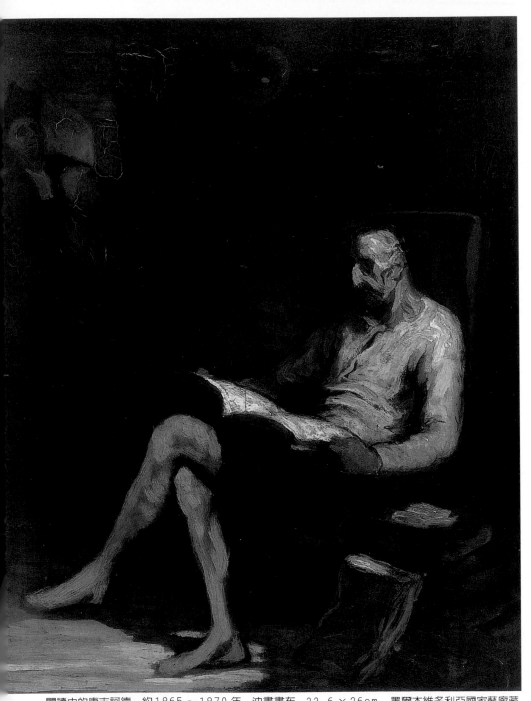

閱讀中的唐吉訶德　約1865～1870年　油畫畫布　33.6×26cm　墨爾本維多利亞國家藝廊藏
閱讀中的唐吉訶德　約1865～1870年　油畫畫布　81.3×63.5cm　卡的夫國家藝廊藏（右頁

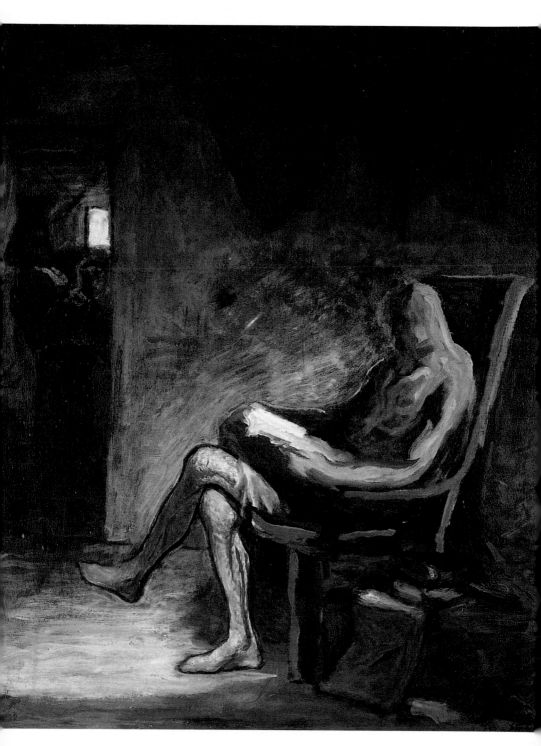

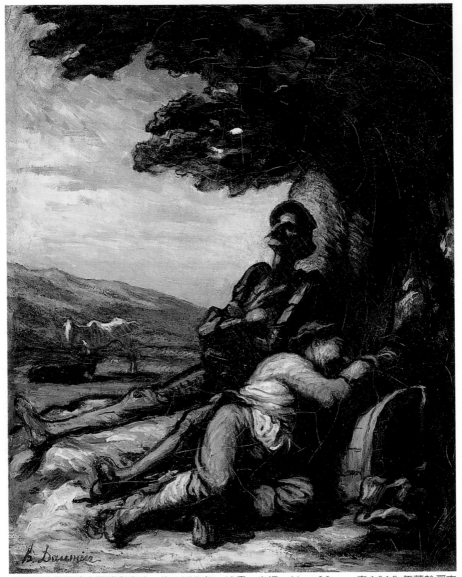

在樹下休息的唐吉訶德與龐沙　約1855年　油畫、木板　41×33cm　自1915年藏於哥本哈根史特騰斯美術館

架上的一些讓他變瘋狂的書燒毀，這應該是故事開頭的片段，然而杜米埃卻在牆上掛了一面盾牌，將時間轉換成唐吉訶德歷險歸來，將武器掛起，放棄了歷險，沉浸在閱讀、沉思之中。此張作品較前一張感覺像是未完成的作品，坐著的

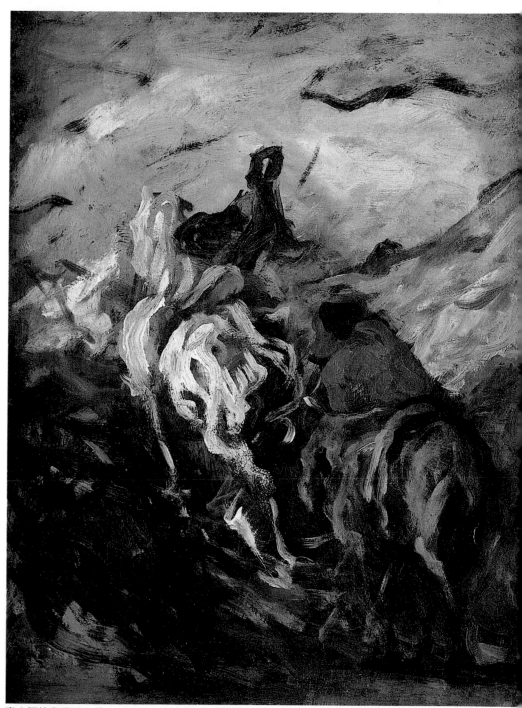

唐吉訶德與龐沙　約1870～1873年　油畫畫布　40×31cm　蘇黎世私人收藏

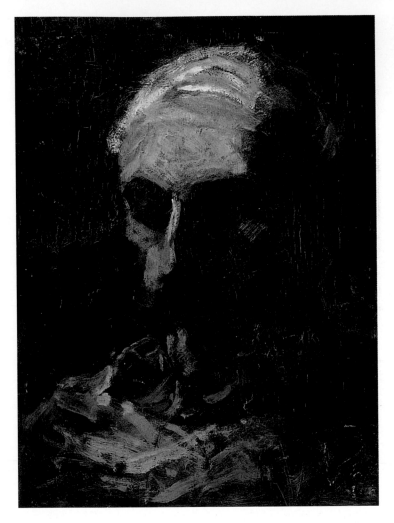

唐吉訶德頭像
約1870年
油畫畫布
31.5×25cm
奧特羅庫拉─穆勒
美術館藏

　　唐吉訶德只有雙腿有輪廓線，上半身則非常模糊，但是因為
杜米埃作品常常有「未完成」之筆，卻又簽了名，使後來研
究的人很難下定論。杜米埃於一八七七年眼睛幾乎全瞎，一
八七〇年也許因視力減退而使得許多繪畫筆觸越來越粗放狂
野，近乎抽象，就如同莫內晚期因視力減退，所畫的睡蓮愈
來愈接近抽象表現主義繪畫，不論杜米埃繪畫的「未完成特
性」是刻意或偶然，他的繪畫充滿新意又富有現代感是不容
忽視的。

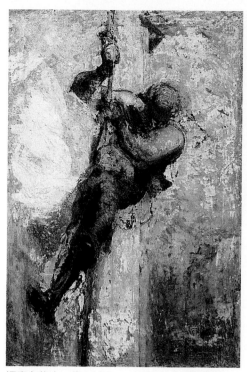

繩索上的人　約1858～1860 年　油畫畫布　111×72.6cm　渥太華加拿大美術館藏（左上圖）
繩索上的人　約1858～1860 年　油畫畫布　110.5×72.3cm　波士頓美術館藏（右上圖）

謎一般的特性

　　杜米埃的許多油畫有著謎一般的特性，增加藝術史學家
在考究上的困難。一八五八年至一八六〇年左右的〈繩索上
的人〉在主題的表現上相當特別，同樣的構圖共有三張，其
中一張小尺幅的作品被視爲完成的作品，另外兩件高約一百
一十公分的大幅油畫則未完成，而且塗改的痕跡顯著，毀損
得也相當嚴重。一個男子沿著牆邊的繩索溜下，是逃獄？抑
或只是如〈洗衣婦〉一般是日常生活中的場景？也許只是一
名油漆工在做高樓牆壁的粉刷工作，下工後由繩索滑溜而
下？我們不得而知，渥太華的加拿大美術館所收藏的那一張
油畫也稱做〈逃獄〉，不論事實如何，就如同〈縴夫〉和〈洗

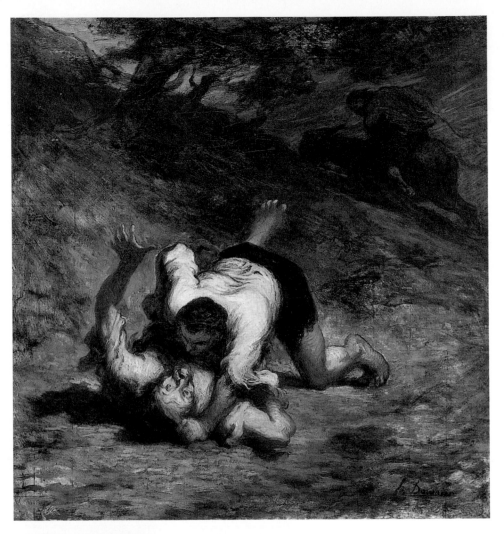

笨賊　約1858～1860年
油畫畫布　58.5×56cm
奧塞美術館藏（上圖）

笨賊　約1858～1860年
油畫畫布　41.4×33cm
私人收藏（左下圖）

笨賊　約1858～1860年
石墨　34×25.5cm
羅浮宮美術館藏（右下圖）

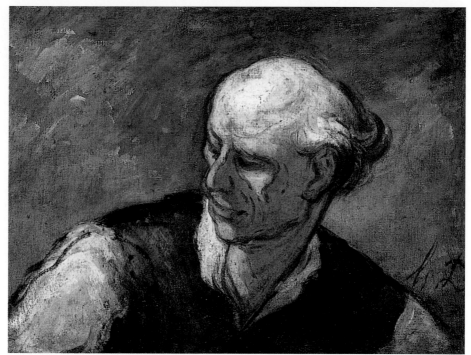

男性頭像　約1852～1856年　油畫、木板　27.6×35.3cm　加的夫國家藝廊藏

衣婦〉一樣，雖然是日常生活中的小細節，也能夠達到和歷史繪畫相當的重要性，杜米埃並不像他的好友米勒一樣以歌頌勞動者爲繪畫主旨，他或許只是很單純地將他所觀察到的日常生活中的一些小細節呈現給觀眾罷了。不論畫家的用意爲何，這兩件未完成的作品是相當耐人尋味的。

　　在杜米埃的許多作品中，人物的五官輪廓或是被簡化至幾乎無法分辨的地步，或是被隱藏在陰影之中。而某些作品則恰恰相反，只做人物頭部放大的寫實描寫，彷彿是在畫室中依據模特兒而畫成的作品。然而，杜米埃似乎又絕少以模特兒做爲繪畫的主題，如一八五二年至一八五六年之間，一幅畫在木板上的油畫，被認爲是米開朗基羅繪於西斯汀教堂的壁畫之中的先知聖・若埃爾（Saint Joël）所帶給杜米埃的創作靈感，這個頭像相當的特殊，同時也可能是他所繪的油

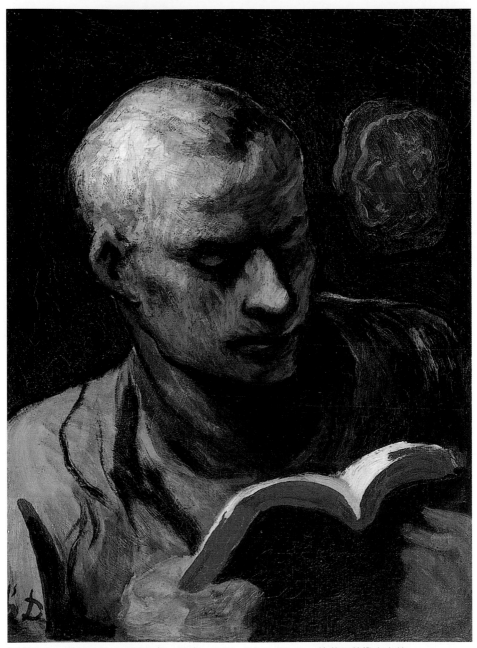

閱讀之人　約1863～1865年　油畫、木板　34×25cm　德莫尼藝術中心藏

女人胸像　約1850～1855年
油畫畫布　41×30.5cm
格拉斯哥凱文格洛夫美術館藏

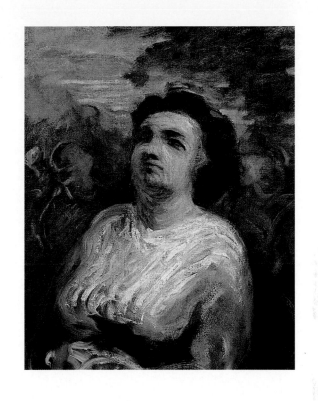

畫頭像中最著名的一個。這圖中的人物一般認為是一位工人，身體向前傾、雙臂張開，微低的頭部轉向右邊。基本上，這是一個相當難畫的姿勢，很顯然地，杜米埃畫的不是先知，他對於宗教故事並不感興趣，早期的幾張宗教繪畫多源於政府機構的訂購。這張頭像在一張素描中曾經出現過，主題是法國大革命的場景，不論人物是工人或先知，單從人物的表情、動作、個性、色彩等藝術面來看，這是一張極為生動成功的人像。

　　另一張成功的頭像則是畫於一八六三年至一八六五年之間，一位男子歪著頭，神情專注地看著書，昏暗的背景和光線下，杜米埃以細膩的筆觸和光線處理將男子的頭部像雕塑一般地做立體呈現，至於手中的書，則以紅色來呈現其厚度感。

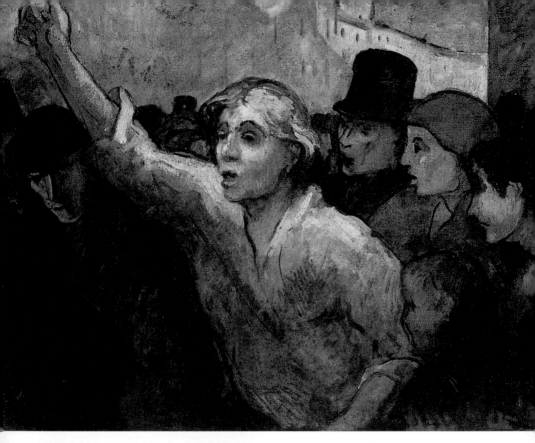

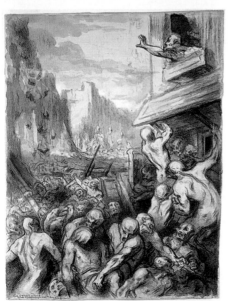

騷動　約1852～1858年　油畫畫布
87.6×113cm　華盛頓菲利普藏（上圖）

騷動　約1848～1852年
炭筆、灰彩、水粉　57.4×4.9cm
牛津阿須穆林美術館藏（左圖）

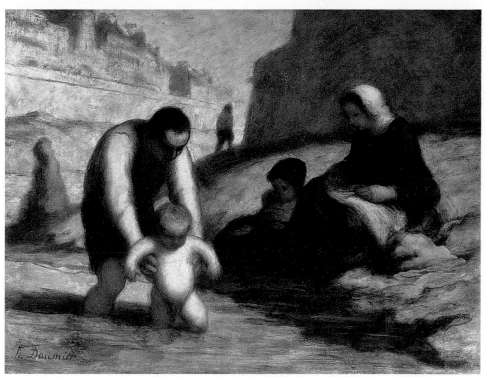

第一次沐浴
約1852～1855年
油畫、木板
25.1×32.4cm
德杜瓦藝術學院藏

〈騷動〉大約畫於一八五二年至一八五八年之間，這張
油畫現藏於華盛頓，是美加兩國所收藏的眾多杜米埃畫作中
最重要的一件，同時也是他所有作品中最具代表性的作品之
一。這件具有政治意涵的作品被視為是從德拉克洛瓦所繪的
〈自由引導人民〉（La liberté guidant le peuple,1830）以降無人可
以比擬的歷史性大作，革命的意念和主題相當明顯，但其表
現手法卻又非常的新穎，而他的未完成性反而帶給這件作品
一種十九世紀繪畫所沒有的現代性。同時，透過這件作品，
杜米埃證實了他擁有畫歷史畫的才華與能耐，繼他的成名版
畫〈通司婁南路一八三四年四月十五日〉之後，透過油彩，
他實現了一幅具有同等份量的政治性、歷史性畫作。一九二
四年，當杜米埃的首部傳記作者阿森尼・亞歷山大發現這張
畫作時，他驚訝地說：「此乃我們所知道的杜米埃所有作品

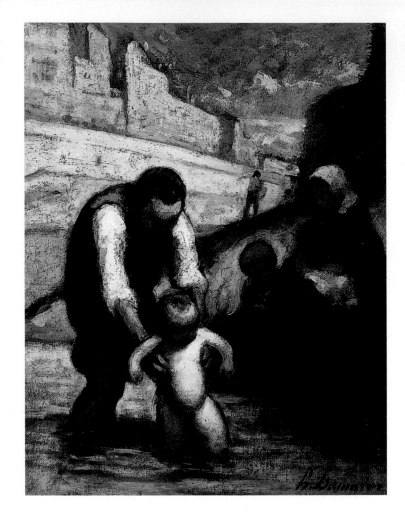

第一次沐浴
約1852～1855年
油畫畫布
25 × 19cm
私人收藏

　　中最重要、最能引起人強烈感受的作品，而且它值得我們去
重視。」抗爭的群眾摩肩接踵地匯集在一起，熱血沸騰的年
輕人舉起握拳的右手像是在高呼著：「自由萬歲！民主萬
歲！」簡單的筆觸、傳神的寫照、強烈的渲染力是杜米埃作
品的特性，也是他成功、感人的特性所在。

眾所公認的素描才華

　　杜米埃的素描才華是眾所公認的，一八四五年，波特萊

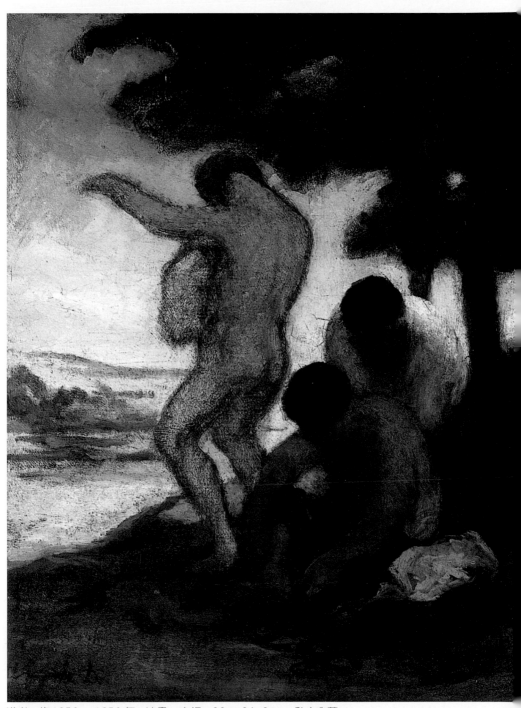

浴者　約1852～1853年　油畫、木板　33×24.8cm　私人收藏

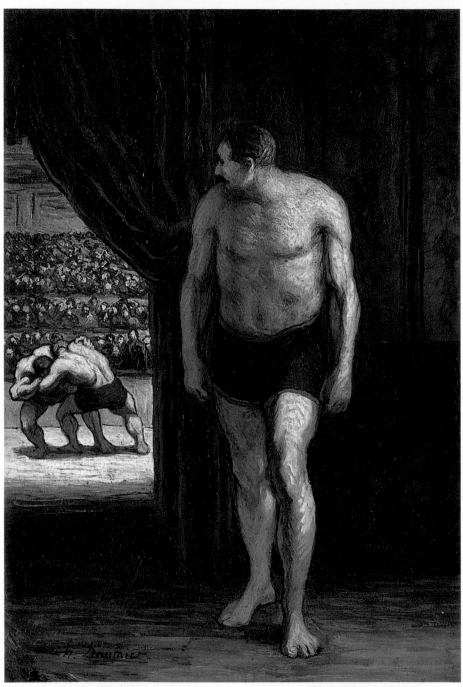

摔角　約1852～1853年　油畫、木板　42×27.5cm　哥本哈根奧魯加德之家藏

大遊行 1850 年
炭筆、鉛筆、鋼筆、
油墨
30.2×47.2cm
法國國家圖書館藏

爾將他和德拉克洛瓦、安格爾並列爲當時法國最棒的素描
家。杜米埃的素描才華從他的版畫作品中明顯易見，不過，
據說杜米埃的版畫皆是直接畫在石版上的，不先在紙上打草
稿，更見其構圖和拿捏人物形體、表情的功力。從他早期版
畫中學院派式中規中矩、線條細膩的素描到後來線條愈來愈
簡單俐落、筆觸粗獷，並且伴隨著迅速的韻律感，杜米埃追
求的不再是形似，而是神韻。

　　不過，關於杜米埃的版畫，我們已經做了大篇幅的介
紹，在此要談的是他的紙上素描作品。早期的素描作品並不
多見，一八三○年至三四年之間的一張工人頭部素描以石墨
畫成，瘦而結實的臉龐，凹陷的雙眼、無神地望著遠方，而
不直視觀眾，佈滿皺紋的臉龐歷經歲月風霜，明暗對比及強
有力的線條使人物有著雕塑般的體積感，這張雕塑的背面則
是兩個不知名的人物習作。

　　一八五○年的〈大遊行〉是以炭筆、鉛筆、鋼筆畫成的
素描，乃是極少見的版畫構圖草稿，而且在大尺幅、完整性
上頭也是少見的，是一張非常漫畫式的素描。

　　彩色素描〈皇宮前的卡米耶・德穆蘭〉（Camille

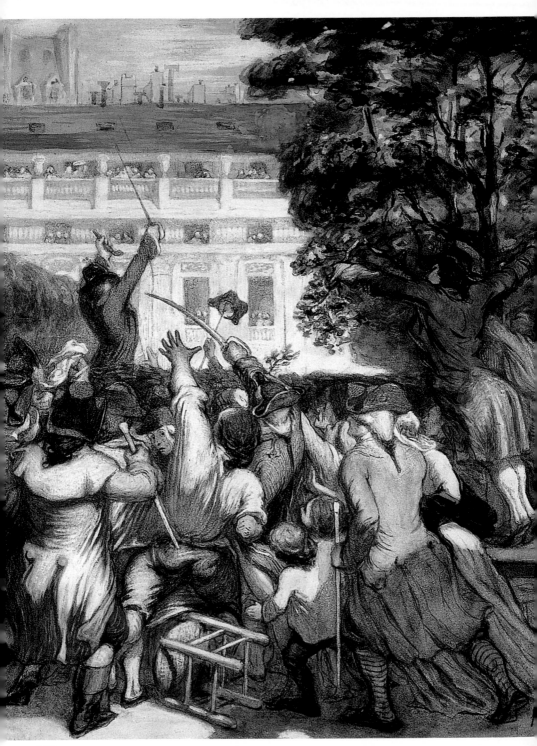

老者頭部表情
約1848～1852年
毛筆、棕色墨水
36×32cm
倫敦大英博物館藏
（右圖）

皇宮前的卡米耶・德穆
蘭　約1850年
石墨、鋼筆、水墨、
水彩
55.7×44.8cm
莫斯科普希金美術館藏
（左頁圖）

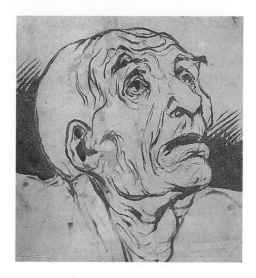

Desmoulins au Palais Royal）描繪的是一七八九年，法國人民
起義前夕在皇宮的花園內集會，德穆蘭左手舉槍、右手舉
劍，呼籲同胞們一同爲反抗王權奮鬥，並以巴黎市四處可見
的粟子樹葉做爲革命黨人的徽誌。這張素描製作時間應在一
八五〇年左右，原先是計畫用在《法國歷史》的彩圖書中，
杜米埃受邀製作三張大型素描，後因出版計畫停擺，杜米埃
只完成這一張素描，在一八七八年的個展之後，這件作品成
爲杜米埃所繪製有關法國大革命主題中最有名的作品，直到
油畫〈騷動〉被發現爲止。這件素描並被法國的藝評家迪朗
蒂（Duranty）認爲是杜米埃作品中最富英式風格的一件，尤
其是在人物的粗短身材比例及設色上。在一八七八年的展覽
中，這張素描被誤以爲是油彩和粉彩並用，事實上，杜米埃
使用的材質相當多元：石墨、鋼筆、墨水、彩墨、水彩及不
透明水彩，以達到最佳的用色效果。

　　一個老者的頭部，幾乎佔滿整個畫面，杜米埃以毛筆和
棕色墨水描繪一個充滿表情的臉龐，一張絕無僅有、像謎一
般的作品。也許是一件大幅作品的習作，也許是畫家突來的
靈感，老者不安、失望的神情在杜米埃快速靈活的筆下栩栩

被森林之神追
逐的婦女習作
約1850年
鋼筆、水彩
20.4×22.7cm
鹿特丹班尼根
國家美術館藏
（左圖）

律師（背面）
（左下圖）

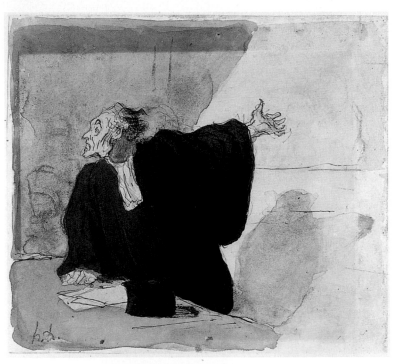

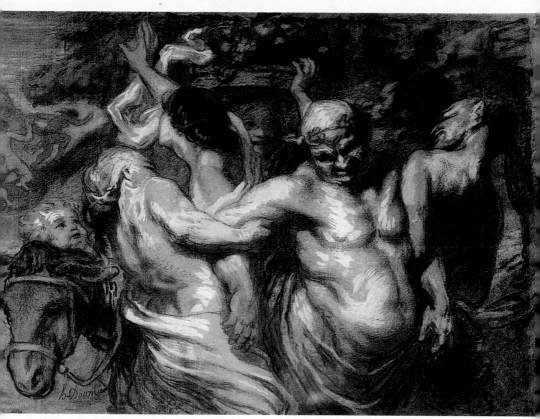

西蘭尼　1850年
鉛筆、淺色水粉
43×61cm　加來
丹泰勒美術館藏

如生，令人留下極深刻的印象。

　　一張紙畫雙面素描這是常有的事，尤其是經濟狀況並不富裕的杜米埃，只是，這樣的素描通常會給觀眾意外的「驚豔」。一面是動作誇張的律師，口沫橫飛，杜米埃的版畫和油畫皆有傳神之作，尤其在一八六〇年代更是以系列呈現，正面的一張素描習作〈被森林之神追逐的婦女〉應該也是在一八五〇年左右，渲染的筆觸有水墨的趣味，隱約可見的兩個裸體婦人和人面獸身的森林之神相當富有現代感，近乎詩情抽象，以現在的眼光看來更是有趣。

　　〈西蘭尼〉乃杜米埃參加一八五〇年沙龍展的大型素描，在一八六三年用來和政府交換他從未能執行的大幅油

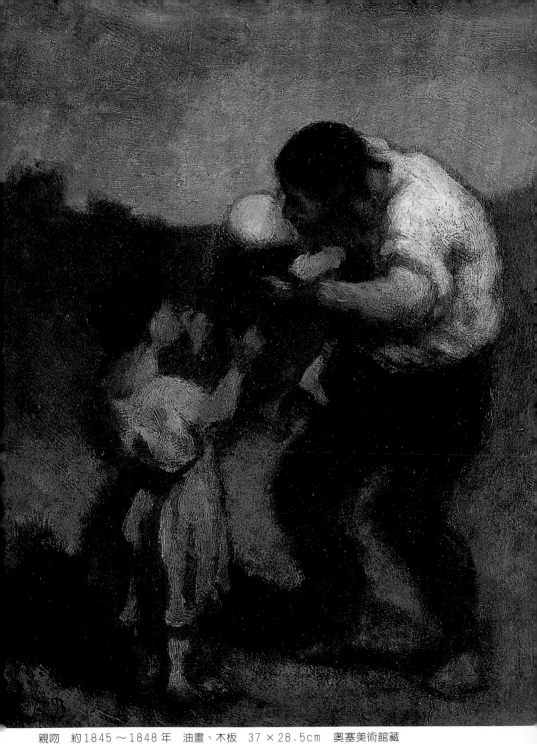

親吻　約1845～1848年　油畫、木板　37×28.5cm　奧塞美術館藏

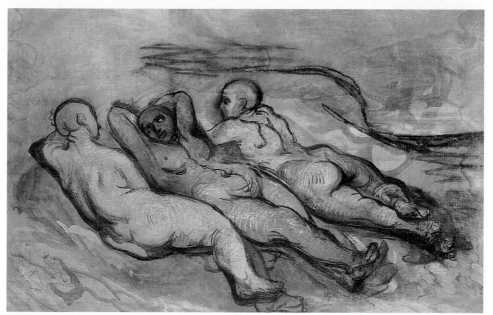

三個橫躺的裸女
約1849～1852年
石墨、白粉筆、灰彩
94 × 140cm
羅浮宮美術館藏

畫：〈沙漠中的瑪德蓮娜〉，挺著啤酒大肚的西蘭尼喝得酩
酊大醉，連走路都有困難，由一位人面羊蹄身的森林之神和
仙子攙扶著，另一位仙女則舉起右手，試圖阻止遠處背景正
在發生的一個追趕、強暴的悲劇。在故事上，這和〈被森林
之神追逐的婦女〉油畫是有連貫性的，希臘神話中充滿沙文
主義色彩的故事，在杜米埃的筆下充滿暗喻性。魯本斯式的
構圖、充滿動勢和生命力。

　　〈吻〉是杜米埃作品中少見的帶有情色色彩的作品，杜
米埃的靈感來自皮耶─喬瑟夫・波納爾（Pierre-Joseph
Bernard，1710～1775）的詩作：一對愛人被迫拆散，佛荷桑
（Phrosine）被她善嫉的哥哥幽禁，悲傷的梅利都（Melidore）
則隱居到一個小島上，佛荷桑逃出後泛著小舟漂流到她愛人
的島嶼，抵達時，她昏倒在愛人的懷裡，梅利都給她深情的
一吻。這應是一八四八年至一八五二年杜米埃為準備沙龍展
作品所畫的素描習作。

洗衣婦與小孩　約1855～1857年　石墨、鋼筆、水墨　29×22cm　安德烈・布隆柏格藏
（右上圖）

重擔　約1850～1853年　油畫畫布　55.5×45.5cm　布拉格國家藝廊藏（左上圖）

　　〈三個橫躺的裸女〉長九十四公分、寬一百四十公分，
是杜米埃少見的大型素描，尤其是裸女素描。這張素描應該
也是畫於一八四九年至一八五二年之間，為參加沙龍的素描
習作，也許是希臘神話中的「三美圖」？他以炭筆畫輪廓，
再以白堊、墨水來表現肌肉的體積感。

　　和油畫的〈洗衣婦〉比較起來，素描的〈洗衣婦與小孩〉
（約1855～1857）則強調一種動勢，飛揚的裙襬和頭髮，母
女倆似乎給強風吹著跑，相對於一八五○年至一八五三年的
油畫〈重擔〉，洗衣婦右手重重的籃子讓她駝著背、負著重
擔、逆風而行，兩幅畫情趣各異。

　　〈喝湯〉是杜米埃典藏於羅浮宮眾多素描中最受歡迎的
一件作品，一個壯碩的母親，貪吃地喝著她的湯，一邊餵
奶，飢餓的婦人，飢餓的小孩，表現人類生物本能的需求：

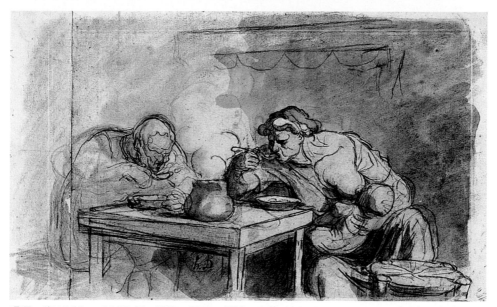

喝湯　約1862～1865年　炭筆、石墨、鋼筆、水墨　30.3×49.4cm　羅浮宮美術館藏

吃。同時，杜米埃清楚地點出人物的社會背景：靠勞力工作的勞動階級，母親近乎粗魯的餵奶姿態和另一幅相同時期的哺乳圖氣氛完全相反，母親溫柔地注視著嬰兒時安詳的表情親切感人。

圖見198頁

　　〈浪子回頭〉（Le Fils Prodigue）是聖經中的一個故事，揮霍的浪子最後回到家鄉與老父相聚，兩人相擁，父親原諒了浪子。杜米埃感興趣的是父子相逢的一刹那，兩人盡釋前嫌、相擁而泣，親情超越了一切。二十幾張素描，有如一個電影的連續畫面，杜米埃企圖尋找兩人相擁時身體的最佳姿態，兩人的軀體合而為一，老父的拐杖掉落地上，兩人攙扶而行，最後，浪子抱起他的父親。

圖見107、108頁

　　莫里哀的戲劇帶給杜米埃許多的創作靈感，「幻想病人」系列素描、繪畫（1860～1866）幽默逗趣、富戲劇效果，透過燈光、道具、服裝等特殊效果，杜米埃扮演著一個成功的喜劇導演。

一八六○年，杜米埃被"Le Charivari"解雇，生活頓時
陷入困境，一八六二年左右，他畫了一系列的小幅素描，以
他所熟悉的律師、法官為主題，他以每張五十法郎的價格販
售餬口為生。好友傑歐弗洛伊—德修姆並且幫他賣素描，在
他的家庭帳簿中尚可找到紀錄。另外，杜米埃也有因借錢無
法還而以素描抵債的紀錄。在他所留下的素描簿中，有幾頁
富有重要資料性，杜米埃以極簡潔的筆觸在每張紙上畫六、
七個構圖，皆是法官、律師系列，其中的十一張在一八七八
年的個展中有出現。這一系列共分兩大類，一是橫幅的半身
相，多半是坐著，在法庭上互相寒暄、討論，或為客人辯
護，或打瞌睡，或口沫橫飛，或誇張地運用肢體語言，另一
類則是直幅的全身相，著黑袍的律師在法院內的迴廊擦肩而
過，或視而不見，或寒暄問候，或脫帽問候致意……。傑歐
弗洛伊—德修姆說：「杜米埃比律師本身更了解律師。」的
確，杜米埃這一系列的素描顯示了他細膩、傳神的觀察力，
這個主題在一八六○年代經常可見。

藝術愛好者、藝術品收藏家、版畫愛好者等……主題在
一八六○年至一八七○年之間以油畫、素描、版畫等眾多表
現方式出現，在他的素描中，有獨自一個人靜靜坐著欣賞自
己的收藏品，發出會心滿足的微笑，有三兩好友一同翻閱、
欣賞著版畫，發表心得、交換意見，也有一群人參觀畫室，
好奇地圍著畫家近作細細地欣賞、品味，或是一家大小、三
五好友結伴逛畫廊、沙龍……場面溫馨感人。生活困頓的藝
術家如杜米埃，每當遇見愛好藝術的收藏家、支持者，心中
必然是有一股暖流經過，是以，這些主題在杜米埃的筆下完
全沒有他慣有尖刻諷刺的筆觸，而是滿懷的真誠。

除了律師、法官、醫生、藝術愛好者之外，杜米埃最感
興趣的還是市井小民日常生活中的溫馨片段，平凡、真實卻
又感人、耐人尋味。三等車廂內的景致，車站內等人、等車

騎士
約1858～1863年
油畫畫布
60.4×85.3cm
波士頓美術館藏
（右頁上圖）

磨坊主、他的兒子
和驢
約1858～1860年
油畫畫布
48×58cm
私人收藏（右頁下圖）

圖見109～113頁

好酒
約1864～1865年
水彩、鉛筆、鋼筆
22.1×29.5cm
史脫克宏國立美術
館藏

圖見118～124頁

的人物表情，還有他們的平常休閒活動：拉提琴、唱歌、飲
酒聊天、打牌、下棋、朗誦詩篇、聚餐、圍觀街頭賣藝、雜
耍表演……生活中的點點滴滴，串成一部人生敘曲，杜米埃
以他的畫筆讚頌生命，平凡而真實的生命。

　　〈好酒〉（約1864～1865）描繪的應是杜米埃在巴比松和
其他藝術家相遇的場景，酒店打烊後，老闆從地窖中找出兩
瓶好酒，和這些經常來投宿、光顧的藝術家共同品嘗。昏暗
的酒店內，老闆手上的一盞蠟燭照亮著大家期待、驚喜的臉
龐，這樣的「燈光效果」在「幻想病人」中已出現過，雖然
人物的輪廓是以簡單的線條勾勒而成，但同時又是這般寫

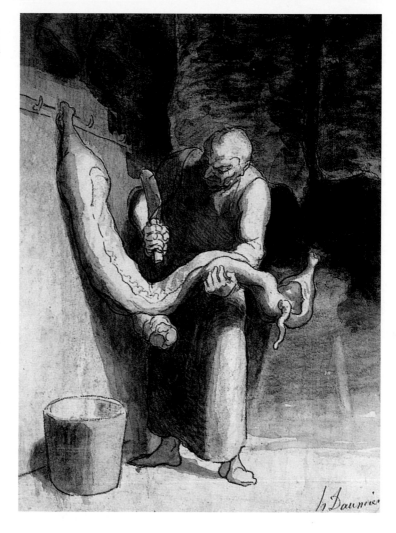

實，人物的表情、五官，甚至皺紋都是如此清晰，另一個畫
面則是一群藝術家朋友飲酒聚會，有人興起引吭高歌的畫
面，在杜米埃去世前的「包心菜濃湯餐會」記載有二十四人
參加，杜比尼並引吭高歌，這樣的聚會在之前應該也是常
有，法國人愛飲葡萄美酒，藝術家當然也不例外，據說：柯
洛去世後的財產清點發現有八百多個空酒瓶。另外，在酒窖
中尚藏有「估價三十法郎的普通紅酒七十二瓶、估計十四法

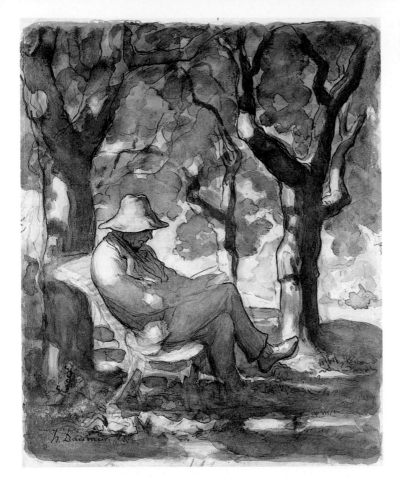

柯洛在花園樹蔭下
讀書
約1866～1868年
水彩、鋼筆、鉛筆
33.8×27cm
大都會博物館藏

郎的酒十四瓶及估價在一百六十法郎的好酒三百九十瓶！」

　　提到柯洛，這位仁慈的大畫家樂善好施，他和杜米埃認
識二十多年，對窮困的畫家經常施予援手，一八六六年至一
八六八年之間，杜米埃畫了兩張柯洛在他的花園樹蔭下讀書
（或畫素描）的素描，水彩和墨水的樹蔭暈染方式頗有柯洛
風景畫的詩情。

　　水彩素描〈鄉間〉很少被展出，在一九九二至一九九三
年的法蘭克福及紐約展出時引起觀眾的注意與驚歎，杜米埃
在水彩用色的自由和掌控力，似乎已預見印象主義的到來。

劇場門口招徠觀眾
的滑稽表演
約1865年
石墨、紅粉筆、灰
彩、水粉、鉛筆
27 × 36.8cm
羅浮宮美術館藏

　　劇場門口招徠觀眾的滑稽表演吸引十九世紀許多藝術家
的創作靈感，杜米埃也是其中之一，雜耍藝人、小丑……深
深吸引著杜米埃，有趣的是：一八六五年〈劇場門口招徠觀
眾的滑稽表演〉左邊的一位吹樂器的士兵裝扮人物隨後又成
為打鼓的小丑，這位表情嚴肅、面帶憂戚的小丑有如杜米埃
自身的寫照，一生致力於諷刺漫畫，娛樂觀眾，最後卻是知
音遠去，再引不起觀眾的注意與興趣，落寞、黯然應是杜米
埃在被"Le Charivari"解雇後的心情寫照。

給他應有的地位與榮耀

　　杜米埃一生貧困，他的眾多才華只有版畫受到他當代環
境的肯定，既使如此，一般人多視他為「政治諷刺漫畫
家」，沒有給予他太多的評價與肯定，而他在世唯一的展覽
竟然慘遭失敗的命運，讓藝術家抑鬱而終。

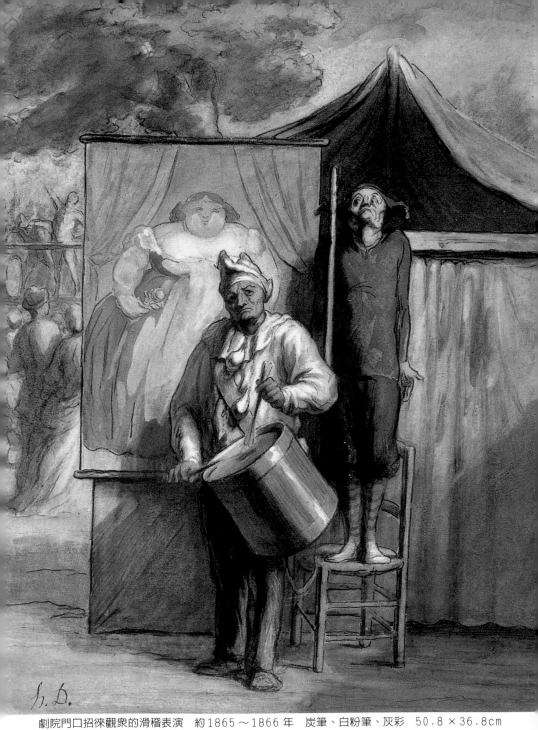

劇院門口招徠觀眾的滑稽表演　約1865～1866年　炭筆、白粉筆、灰彩　50.8×36.8cm
芝加哥藝術學院藏

一直等到一九〇一年，跨越二十世紀，在畫家逝世二十多年之後，由法國藝術報刊工會護航，杜米埃逝世後的首次大型個展終於在巴黎藝術學院與世人見面。

　　天才往往是孤獨的，他的藝術往往要等個半世紀才能為世人所接受、了解、欣賞，一九三四年，離杜米埃逝世五十五年後，巴黎橘園美術館及法國國家圖書館展出他的油畫、素描、版畫作品，獨缺雕塑一項。不過，透過大大小小的展覽，杜米埃版畫以外的才能漸漸受到重視、肯定。一九六一年在倫敦的大型展覽則以繪畫和素描為主，一九六九年在英國劍橋則是展出他的雕塑作品，而同年在德國不來梅則是展出他的諷刺漫畫版畫，一九九二年至一九九三年則是法蘭克福及紐約為他舉行素描展……，然而，在上述眾多的重要展覽中卻沒有一個展覽呈現杜米埃全才性的多樣面貌，一九九九年六月起，一個跨國際、跨世紀的大展彌補了一個世紀來的缺憾，透過三百多件作品，將杜米埃在諷刺漫畫、版畫、繪畫、素描、雕塑各方面的天才呈現在觀眾面前，巡迴加拿大渥太華、法國巴黎及美國華盛頓三大城市，向這位藝術全才致最高的敬意。

　　筆者自從十多年前首次遊歐洲在奧塞美術館看到杜米埃的黏土雕塑及他的畫作即留下極深刻的印象，當時對於台灣沒有太多有關這位藝術家的資料與報導，感到相當可惜與失望，其後在法國留學時，經常在其他大大小小的美術館見到杜米埃的作品，但是都非常地零星分散。一九九九年，透過在巴黎大皇宮的大型回顧展，讓我有機會更深刻認識杜米埃的作品以及其天才性的藝術全才才華，藉著展覽資料豐富，有機會為杜米埃寫一本小書，讓台灣及大陸的讀者有機會接觸這位十九世紀的藝術全才，也算是了卻我個人十多年來的一樁小小的心願，也希望他的作品能夠讓全世界的人都知道，給予他應得的藝術地位與榮耀。

杜米埃的雕塑作品欣賞

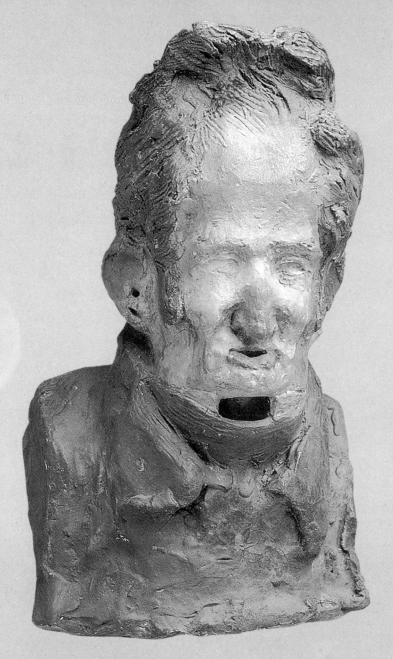

夏爾—雷諾·加諾斯　1833年？　黏土上彩　高21.6cm，長13.7cm，厚11.4cm　奧塞美術館藏

龔特·艾佛瑞—皮耶·德·
費盧克斯？
1833 年　黏土上彩
高 23.3cm，長 14.7cm，
厚 13.2cm　奧塞美術館藏

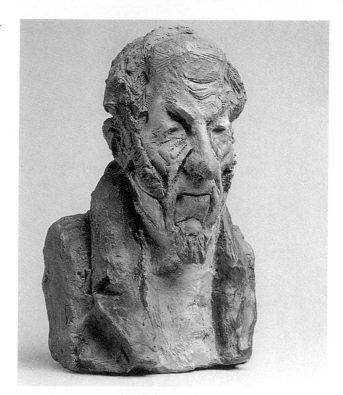

龔特·夏爾—法蘭斯瓦—
瑪洛·德·拉梅茲
1832 年　黏土上彩
高 15.2cm，長 14.5cm，
厚 8.8cm　奧塞美術館藏

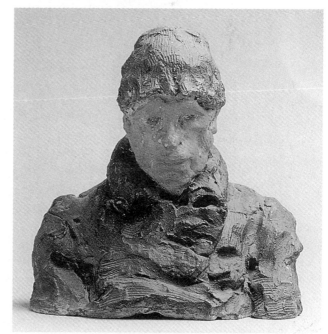

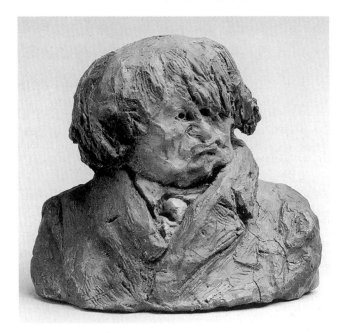

克雷蒙特—法蘭斯瓦—維多
—加西埃·普魯奈爾
1832年？　黏土上彩
高31.4cm，長15.2cm，
厚15.9cm　奧塞美術館藏

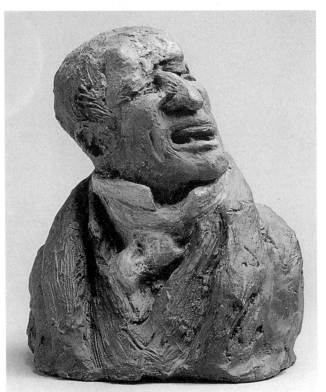

傳龔特·夏爾—路易·胡傑
·德·塞孟維勒
1935年？　黏土上彩
高15.7cm，長13.2cm，
厚9.4cm　奧塞美術館藏
（左圖）

夏爾·菲利朋　1833年？
黏土上彩　高16.4cm，長
13cm，厚10.6cm　奧塞美術
館藏（右頁圖）

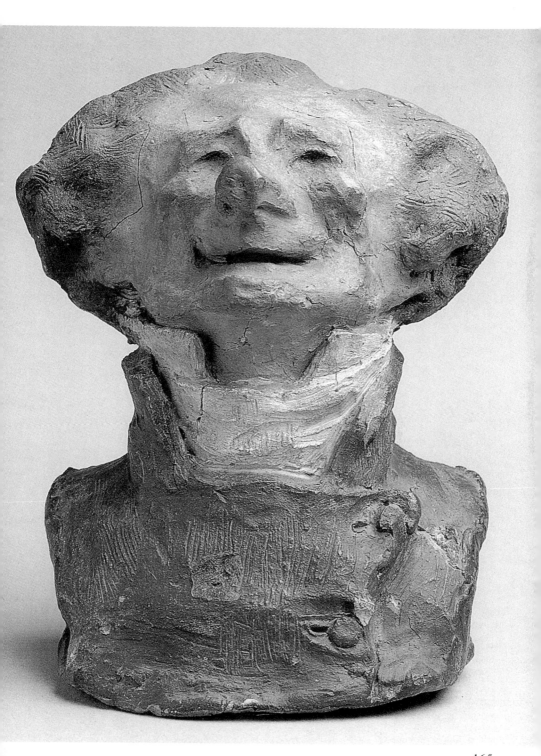

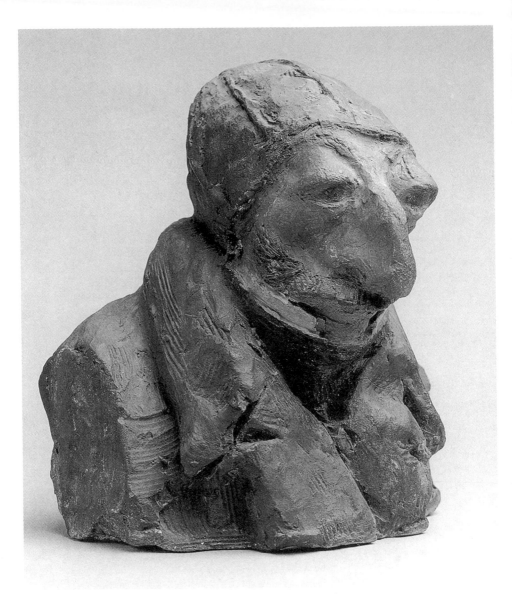

傳以帕利特・魯西安—喬瑟夫・盧卡斯　1833 年　黏土上彩
高14.5cm，長12.9cm，厚11.1cm　奧塞美術館藏

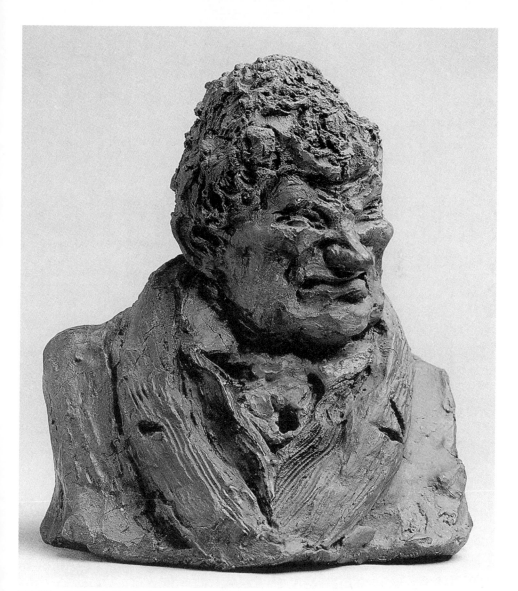

傳龔特‧夏爾—亨利‧維惠爾‧德‧塞維阿爾　1835年　黏土上彩
高13.1cm，長11.6cm，厚8.8cm　奧塞美術館藏

杜米埃的版畫作品欣賞

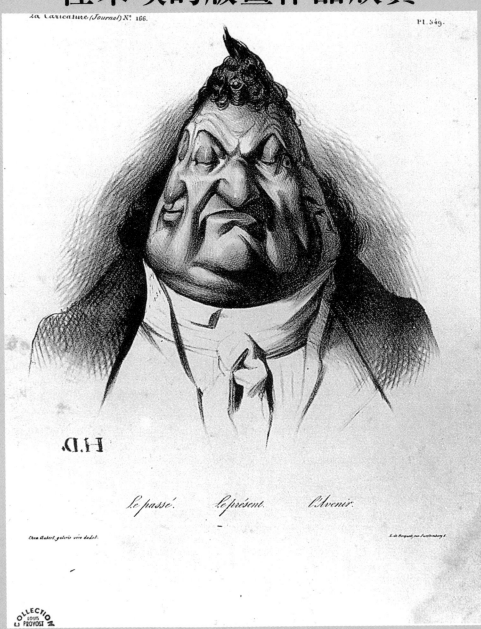

過去・現在・未來　1834 年 1 月 9 日《諷刺漫畫》週刊　石版畫　21.4×19.6cm
聖－丹尼斯歷史博物館藏

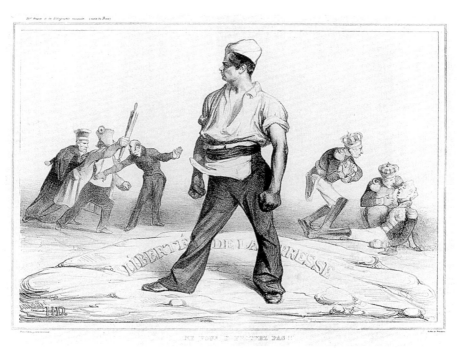

你不去挑戰嗎？　1834年3月《每月聯盟》　石版畫　30×43cm

喔！His！……喔！His！喔！His！　1832年7月19日《諷刺漫畫》週刊　石版畫
26×16cm　聖—丹尼斯歷史博物館藏（左下圖）
幽靈　1835年　石版畫　27×22cm　聖—丹尼斯歷史博物館藏（右下圖）

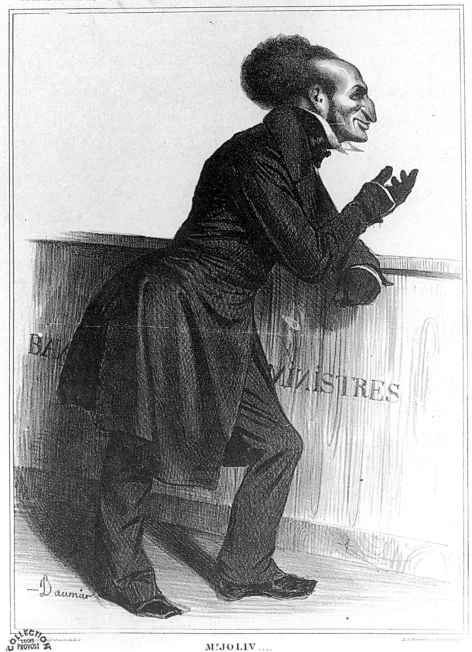

M.ºJOLIV....

喬立夫先生（阿道夫・喬立維） 1833 年 12 月 27 日《諷刺漫畫》週刊　石版畫
24.9×18.3cm　聖一丹尼斯歷史博物館藏

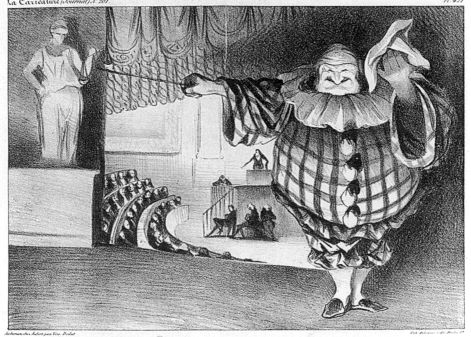

Baissez le rideau, la farce est jouée.

降幕，鬧劇演出　1834年9月11日《諷刺漫畫》
週刊　石版畫　20×27.8cm
聖—丹尼斯歷史博物館藏（上圖）

帕特—德—納茲先生（朋德納斯）
1833年5月2日《諷刺漫畫》週刊　石版畫
24.9×18.3cm（右圖）

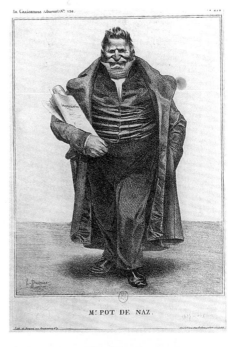

M.º POT DE NAZ.

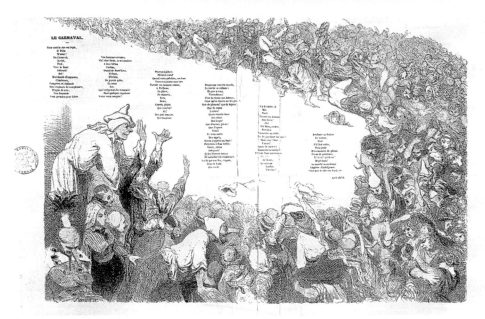

嘉年華會　1843年2月28日"Le Charivari"　版畫　29.5×43cm

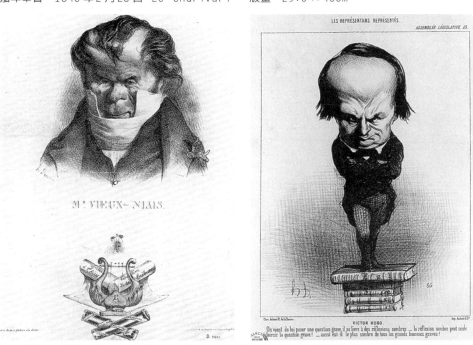

尼亞斯先生（紀庸・維內）　1833年6月5日"Le Charivari"　石版畫　28.3×15cm（左下圖）

維多・雨果　1849年7月20日"Le Charivari"　石版畫　26.9×18.4cm　聖—丹尼斯歷史
博物館藏（右下圖）

1.

– Citoyennes on fait courir le bruit que le divorce est sur le point de nous être refusé.....
constituons - nous ici en permanence et déclarons que la patrie est en danger!.....

離婚的女人　1848 年 8 月 4 日 "Le Charivari"　石版畫　25 × 21cm

PUDICITÉ CHINOISE.

Les chinois adorent la décence et proscrivent impitoyablement toutes les danses immodestes introduites par les tartares sous les noms de Kan-Kan, Ka-chu-cha et cetera, il n'en est qu'une, une seule, la plus voluptueuse, la plus lascive de toutes, une qui livre la femme aux étreintes d'un jeune homme, une qui trouble et enivre les sens, celle-ci, un chinois l'interdit rigoureusement à ses filles et ne la permet..... qu'à sa femme !

中國之旅11：中國的謹慎　1844年7月16日"Le Charivari" 石版畫 23.8×19.7cm　東武美術館藏（上圖）

中國之旅17：罰則規定　1845年5月25日"Le Charivari" 石版畫 19.7×25cm　東武美術館藏（右頁上圖）

中國之旅14：波加舞　1844年10月27日"Le Charivari" 石版畫 23.9×20.3cm　東武美術館藏（右頁左下圖）

母親如火如荼創作，孩子則栽進澡盆水中　1844年2月26日"Le Charivari" 石版畫　23.3×19cm（右頁右下圖）

17.

LE CODE PÉNAL

Les législateurs Chinois ont décrété que tous les accusés comparaîtraient librement devant leurs juges aussi ne les conduit-on devant le magistrat instructeur qu'entre deux gendarmes et garrottés de menottes, ce qui en fait de liberté ne leur laisse guère que celle d'éternuer. De plus la justice se rend avec tant de promptitude dans le céleste empire qu'il est bien rare qu'un prévenu reste plus de huit mois à attendre son jugement, enfin arrive le jour solennel où il se voit condamner à quinze jours de prison et le mandarin toque a la bonté de lui expliquer que ces quinze jours ne se confondent pas avec les huit mois qu'il a déjà passé sous les verroux.

VOYAGE EN CHINE.

14.

LA POLKA.

Le peuple Chinois, peuple essentiellement observateur et judicieux, ayant remarqué que le strobole animal d'un tempérament très flegmatique, semblait pourtant prendre le plus grand plaisir à leur abrutissement chaque poste avec un peul mouvement saccadé se mit un jour en tête d'imiter cette merveille dans ce genre de divertissement. De la l'origine à une danse qui fût innombrablement les délices de la couleur société de Pékin et de la banlieue tous par toute d'un caprice éclairant Chinois cette danse lui donne le surnom Polka...

LES BAS-BLEUS.

2.

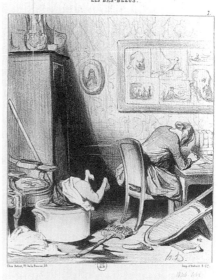

La mère est dans le feu de la composition, l'enfant est dans l'eau de la baignoire !

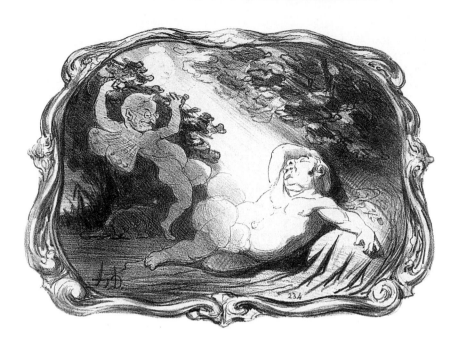

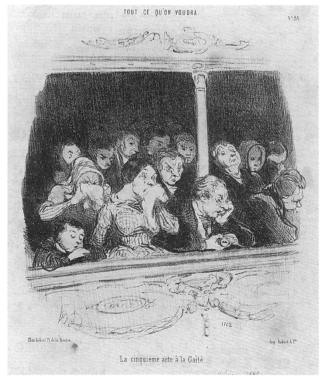

熟睡的安迪米翁・拜耶
1850～1851年　石版畫
25.5×27.6cm　華盛頓國家
藝廊藏（上圖）

極目所望82：歌劇座第五幕
1848年2月7日"Le
Charivari"　石版畫
24.2×21.5cm　東武美術館藏
（左圖）

事件71：真是個傻子，竟然
懷疑巴黎會再度下雪！……
1853年2月21日"Le
Charivari"　石版畫
20.5×27.6cm　東武美術館藏
（右頁上圖）

事件156　1850年6月29日
"Le Charivari"　石版畫
21.0×26.4cm　東武美術館藏
（右頁下圖）

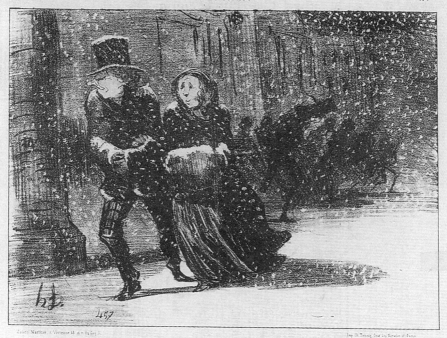

— Qui diable se serait jamais douté qu'il neigerait encore à Paris !

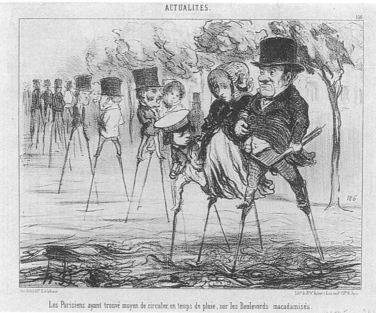

Les Parisiens ayant trouvé moyen de circuler, en temps de pluie, sur les Boulevards macadamisés.

— De la neige, de la vraie neige... je n'en avais pas vu à Paris depuis 1822..... ça me rajeunit de trente ans !

Le sauvage Bineau ayant enfin trouvé à utiliser sa massue sur les boulevards et fesant connaître aux Parisiens tous les charmes des routes américaines.

ACTUALITÉS. 273.

Chant d'allégresse exécuté par MM. Cobden, Brigth et Patterson, à l'occasion du rétablissement de la paix....

事件273：合唱幸福之歌　1856年2月11日
"Le Charivari"　石版畫　21.2×26.2cm
東武美術館藏（上圖）

事件41：「聯邦」新聞與國民議會共同摺一
隻俄羅斯人形紙風箏，來嚇唬巴黎市民
1854年1月28日"Le Charivari"　石版畫
24.8×21.3cm　東武美術館藏（右圖）

事件86：下雪了，這真的是雪。自從1822年
以來巴黎就沒再下過雪了……好像年輕了30
歲一樣！　1853年12月24日"Le Charivari"
石版畫　20.1×27.1cm　東武美術館藏
（左頁上圖）

事件154　1850年6月27日"Le Charivari"
石版畫　20.7×27.6cm　東武美術館藏（左頁下圖）

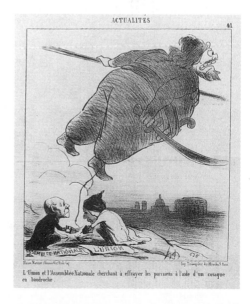

ACTUALITÉS 41

L'Union et l'Assemblée Nationale cherchant à effrayer les parisiens à l'aide d'un cosaque en baudruche.

Floraison du Cactus-grandiflorus — Jubilation générale !...

Un animal rempli de modestie et se fesant prier pour accepter l'honneur d'être transformé en viande de la 1re catégorie.

事件325：曇花開了—
一群興奮的學徒們
1856年7月12日
"Le Charivari"
石版畫
20.4×26.6cm
東武美術館藏
（上圖）

事件275：仔細想
想，最高級的肉食
料理，應該就是這
種動物吧！ 1856
年2月22日"Le
Charivari" 石版畫
20.3×26.1cm
東武美術館藏
（左圖）

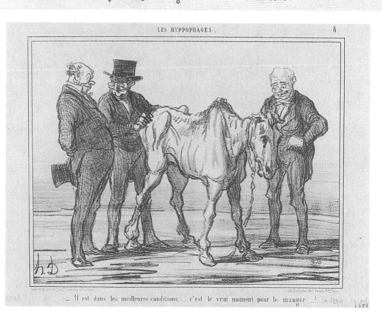

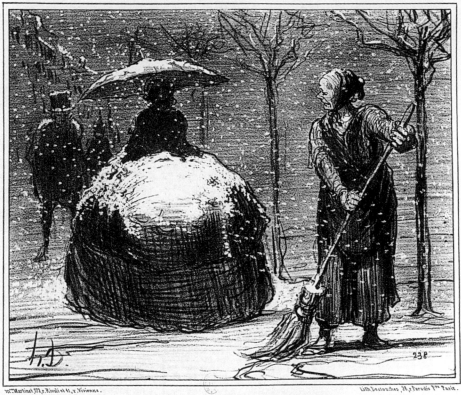

LA CRINOLINE EN TEMPS DE NEIGE

— Ma belle dame..... faut-y vous donner un coup d'balai ?.....

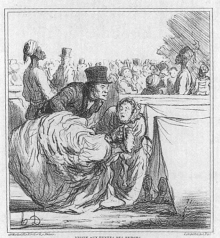

VISITE AUX TENTES DES TURCOS .

— Tiens !... ils dorment comme des hommes ordinaires

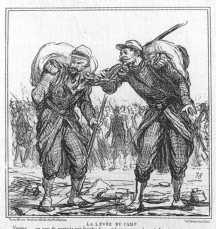

LA LEVÉE DU CAMP.

Voyons.... un peu de courage aux épaules !..... endossons encore le sac, le fourniment, les couvertures,
les piquets, les bâtons, le bidon, et l'pain d'munition !...
Moi.... je m'sens d'force à porter le donjon de Vincennes si quelqu'un veut s'charger de me l'mettre sur le dos !..

沙龍速寫　1864年6月18日《有趣日報》　石版畫　22.5×22cm　巴黎國立高等藝術學院藏

下雪天的大篷裙—漂亮的女士⋯⋯需要我幫您掃一下嗎？⋯⋯　1858年11月13日"Le Charivari"　石版畫　26.1×22.1cm（左頁上圖）

探訪帳篷內的阿爾及利亞備兵　1859年8月13日　鉛墨、厚的白紙　25.2×23cm　刊登於《野戰營地》一書　東武美術館藏（左頁左下圖）

野戰營地的撤退　1859年8月13日　鉛墨、淡黃厚紙　23.3×22.7cm　刊登於《野戰營地》一書　東武美術館藏（左頁右下圖）

Mson Martinet 178, r. Rivoli et 41 r Vivienne

Lith Destouches 28 r Paradit Pte

L'ACTEUR— Il était votre amant, Madame! (*Bravo! bravo!*) Et je l'ai assassiné! (*Bravo! bravo!*) Apprêtez-vous à mourir! (*Bravo! bravo!*) Et je me tuerai après sur vos deux cadavrrres!...
UN TITI— Ah! ben, non, alors! Qu'est-ce qui porterait le deuil?

劇院速寫：演員—夫人！我是你的迷　1864 年 4 月 18 日 "Le Charivari"　石版畫
24.1 × 22.3cm　法國國家圖書館藏

184

事件 29：死了 15 分鐘後，他
又活過來了　1866 年 2 月 20
日 "Le Charivari"　石版畫
27 × 40.2cm　東武美術館藏
（上圖）

事件 144：施以催眠　1867 年
7 月 19 日 "le Charivari"
石版畫　25 × 22.1cm
東武美術館藏（下圖）

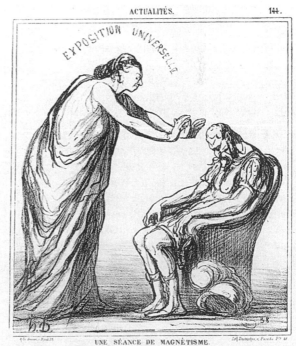

AU CAMP DE CHALONS

- Papa, pourquoi faire sortir ces soldats par ce temps de pluie.
- Mon ami c'est pour leur apprendre à aller au feu.

事件173：在查隆的野營地　1869年8月19日"Le Charivari"　石版畫　24.6×21.5cm
東武美術館藏

事件129：「朋友，聽我一言，武器太多了……節省鐵也等於節省你們的銀子。」
1867年7月6日"Le Charivari"
石版畫　25.9×22.2cm
東武美術館藏

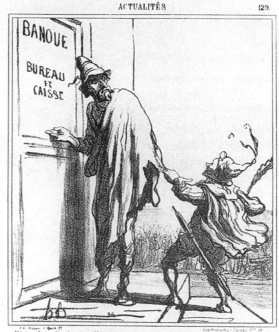

事件240：困在熱氣球中的兩位男子　1867年11月11日"Le Charivari"　石版畫
24.4×21.8cm　東武美術館藏

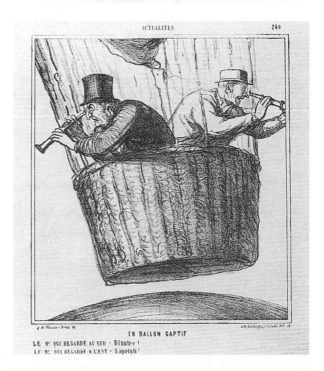

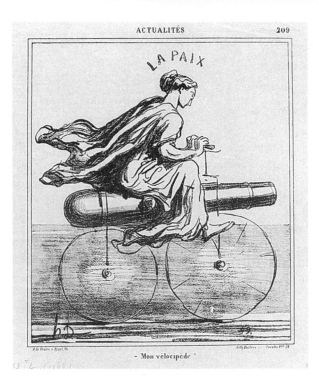

事件２０９：我的自行車
１８６８年９月１７日"Le
Charivari" 石版畫
24.5×21cm 東武美術館藏

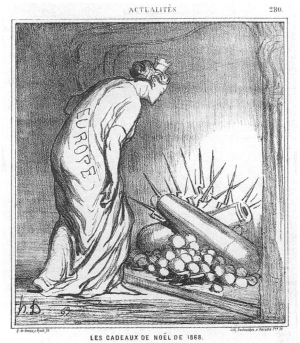

事件２８０：１８６８年的聖誕禮物
１８６８年１２月２４日"Le
Charivari" 石版畫
25.5×22.1cm 東武美術館藏

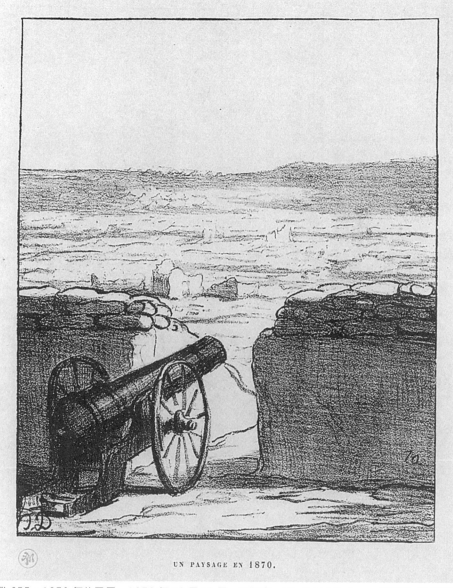

UN PAYSAGE EN 1870.

事件255：1870年的風景　1870年12月10日　石版畫　22.8×17.9cm　刊登於《包圍戰》
一書　東武美術館藏

杜米埃年譜

L. Daumier

一八○八　一歲。歐諾雷—維克托杭·杜米埃生於法國南方
　　　　　大港馬賽，父親讓—巴蒂斯特·杜米埃爲裝配門
　　　　　窗玻璃的小販。杜米埃排行老三，上面有兩個姐
　　　　　姐，是家中長子。

一八一五　七歲。拿破崙回到巴黎復辟，杜米埃的父親決定
　　　　　隻身赴巴黎，一圓他成爲詩人、劇作家的夢想。

一八一六　八歲。杜米埃的父親在巴黎發展順利，不但出版
　　　　　詩集《春之晨》（由皇家印刷局印行），而且於七月
　　　　　謀得一公職，隨後將妻兒從馬賽遷接到巴黎同住。

一八一七　九歲。杜米埃的父親丟了工作，他雖然嘗試參加
　　　　　公職考試、申請進入皇家圖書館工作、創作版
　　　　　畫、戲劇⋯⋯卻無一樣成功，不時陷入失業，接
　　　　　下來的十年中，全家搬了將近十次家。

一八二○　十二歲。杜米埃開始工作以幫助家計，他爲法院
　　　　　執達官當跑腿送信的童僕。

杜米埃站在巴黎工
作室的屋頂上

一八二一　十三歲。杜米埃的父親在一月當選馬賽學院的通
　　　　　訊會員，杜米埃爲書商工作並且開始至羅浮宮摹
　　　　　擬大師的作品。

一八二二　十四歲。杜米埃拜亞歷山大‧勒努瓦爲師，學習

素描和油畫，他同時也在巴黎的瑞士畫院註冊。
杜米埃未來的妻子達西小姐在這一年的二月出生。

一八二五　十七歲。杜米埃進入澤菲杭・貝利亞爾的版畫工
作室當學徒，學習石版畫的製作技巧。

一八三〇　二十二歲。七月，杜米埃在《剪影》雜誌發表首
次石版諷刺漫畫〈請過，豬！〉，這一年，他總
共發表了二十來張作品。十一月四日，《諷刺漫
畫》週刊誕生，杜米埃以假名發表作品，諷刺、
批評當時的君主體制。同年七月，路易—菲利普
復辟王政，是為七月王朝（至1848年）。

一八三二　二十四歲。杜米埃所繪的兩張漫畫〈高康大〉及
〈他們只是跳一下〉一刊出即遭扣押及燒毀的命
運。《諷刺漫畫》週刊的社長菲利朋被判拘禁六
個月，杜米埃及印刷工匠德拉波爾特、版畫商奧
貝爾皆被判處拘役六個月、罰款五百法郎。八月
二十七日，杜米埃於家中被逮捕，關入聖・佩拉
吉監獄，十一初，杜米埃從監獄轉入私立療養院
治療服刑。十二月一日，菲利朋創立"Le
Charivari"日報，發行兩萬份。

一八三三　二十五歲。一月二十七日，杜米埃服刑期滿，他
搬離父母住所。五月初，他以法國產的石頭來製
作石版畫，降低成本。十一月，他開始嘗試木版畫。

一八三四　二十六歲。他在《每月聯盟》發表數張重要的版
畫作品，〈立法院之腹〉及〈通司婁南路一八三
四年四月十五日〉為其代表作。

一八三八　三十歲。菲利朋為《諷刺漫畫》週刊復刊，杜米
埃總共在上頭發表了一百三十三件石版畫作品，
直到一八四三年十二月三十一日停刊為止。而從
一八三八年至一八五二年間，杜米埃共發表六百

中國之旅 1：上陸
1843年12月29日
"Le Charivari"
石版畫
20.6×26.9cm
東武美術館藏

六十件石版、木版畫於"Le Charivari"。

一八三九　三十一歲。《費加洛報》刊登杜米埃的石版作品〈中央大廳〉，並被選入《十九世紀的巴黎》一書中。"Le Charivari"換老闆，由迪塔克接任。

一八四二　三十四歲。杜米埃負債累累，部分財產遭法院拍賣。

一八四四　三十六歲。杜米埃爲"Le Charivari"製作「中國之旅」系列版畫三十多張。

一八四五　三十七歲。杜米埃成爲公認的傑出藝術家，雖然，杜米埃並未受邀參加波特萊爾於羅浮宮擧辦的沙龍展，波特萊爾仍於五月十五日爲文稱讚杜米埃：「在巴黎，我們只知道有兩位藝術家畫素描得和德拉克洛瓦一樣好，一個是以模擬方式作畫，另一位則是以相反的方式創作，一位是諷刺漫畫家杜米埃，另一位則是大畫家安格爾；狡

猾的拉斐爾崇拜者。」德拉克洛瓦則寫信給杜米
埃，信中提到：「我最尊重、仰慕的人是您。」

一八四六　三十八歲。杜米埃與達西小姐於巴黎第九區市政
　　　　　府舉行婚禮。

一八四八　四十歲。法國二月革命，路易—菲利普的「七月
　　　　　王朝」結束，拿破崙的姪子路易‧拿破崙當選第
　　　　　二共和國總統，法國內政部公佈公開徵選共和國
　　　　　象徵的大型人物畫作，寫實主義大師庫爾貝開始
　　　　　時有意參加公開甄選，後來卻覺得有更佳人選而

轉而鼓勵杜米埃參加。杜米埃的草圖果真入選，內政部付給他五百法郎做為製作兩公尺高的大型油畫費用。二月至一八五一年年底是為第二共和國。

一八四九　四十一歲。法國北部一小城市的市政府向杜米埃訂製〈聖・塞巴斯蒂安殉難〉油畫，是年六月十五日，他以〈磨坊主、他的兒子和驢子〉著名的寓言故事油畫參加沙龍展。

一八五〇　四十二歲。法國政府的美術部門向杜米埃索取已付款卻未收到畫作的兩件訂製油畫：〈共和國〉及〈沙漠中的瑪德蓮娜〉，杜米埃甚至還沒開始動筆呢！

一八五一　四十三歲。杜米埃的父親去世，享年七十四歲。

一八五二　四十四歲。十二月二日，拿破崙三世復辟王政，是為第二帝國。

一八五三　四十五歲。政府的美術專員杜布瓦又向杜米埃索畫，但是，他仍然未開始動筆。是年夏天，他在瓦爾孟杜瓦及巴比松度假，結識了柯洛、米勒、盧梭、杜比尼等風景畫家。

一八五五　四十七歲。杜米埃為了 "Le Charivari" 作「萬國博覽會」系列版畫約三十多張。是年夏天，他仍是在巴比松度過，與巴比松畫派的藝術家交往甚密。

一八五六　四十八歲。杜米埃夫人成為米勒的兒子弗朗索瓦的教母。

一八五七　四十九歲。杜米埃為 "Le Charivari" 作「沙龍」版畫系列。波特萊爾發表〈幾個法國諷刺漫畫家〉一文於《當下》（Le Present）雜誌。

一八五九　五十一歲。尚弗勒里請杜米埃為一本著作畫六張鋼筆插圖。

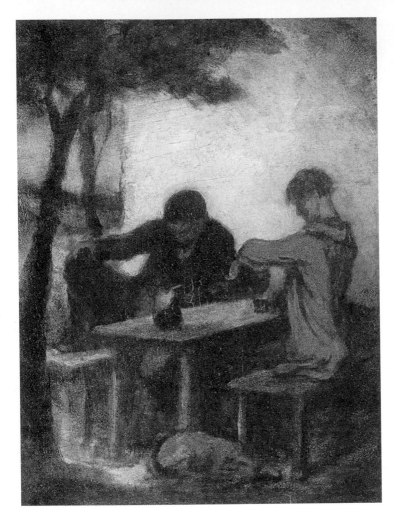

一八六〇　五十二歲。"Le Charivari"爲杜米埃的三十張版
　　　　　畫近作出版畫冊。是年三月，杜米埃竟被"Le
　　　　　Charivari"解雇，他爲這份刊物賣命了二十七
　　　　　年……。幸好，波特萊爾很快地幫他找到爲書籍
　　　　　畫插畫的差事。

一八六一　五十三歲。杜米埃畫了〈洗衣婦〉及〈酒徒〉兩
　　　　　幅油畫，參加在馬蒂內畫廊的展覽。

一八六二　五十四歲。藝評家尚弗勒里寫了一篇關於杜米埃

記事本　約1862年
石墨、鋼筆、水彩
23.9×15.8cm　羅浮宮美術
館藏

的文章。杜米埃回到版畫及插圖，卡爾雅請他為
其新創辦的刊物《林蔭大道》畫十二張石版畫，
而杜米埃同時也為《插圖世界》週刊作木版畫。
他以一千五百法郎買了一張泰奧多爾‧盧梭的畫
作。

一八六三　五十五歲。政府買了杜米埃四張素描，共值一千
　　　　　法郎，杜米埃藉機和法國政府談條件，希望以大
　　　　　型素描〈西蘭尼〉交換抵償一八四八年的政府訂
　　　　　購油畫。專員杜布瓦對這件作品很滿意，終於達

197

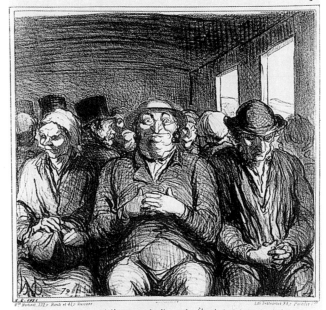

EN CHEMIN DE FER

4

M. PRUD'HOMME.—Vive les troisième on peut y être asphyxié mais jamais assassiné.

浪子回頭 1863 年
鋼筆、水墨 20.5×11.5cm
加的夫國家藝廊藏（左上圖）

賈西埃─貝魯斯
1863 年 5 月 24 日《林蔭大道》
石版畫（右上圖）

乘火車
1 8 6 4 年 8 月 2 0 日 "Le
Charivari" 石版畫
22.5×23.1cm
卡那瓦勒美術館藏（左圖）

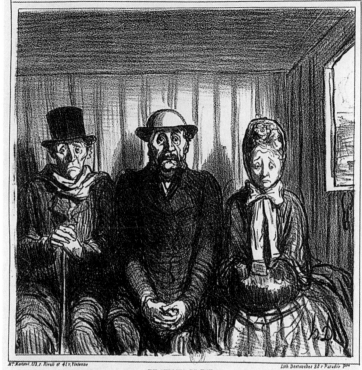

LES MOMENS DIFFICILES DE LA VIE 2.

EN CHEMIN DE FER

__ Nous approchons de ce grand Tunnel ou depuis le commencement du mois il y a déja en trois accidents !....

　　　　　成交易，拖延十五年，杜米埃終於解決此一債

　　　　務。十二月十八日，杜米埃重回 "Le Charivari"

　　　　工作，時菲利朋已去世。

一八六四　五十六歲。美國的工程師喬治‧路卡斯（George

　　　　Lucas）爲籌畫中的巴爾的摩市之瓦爾特藝廊

　　　　（Gallery Walters）向杜米埃購買了〈公共汽車內〉

　　　　水彩素描，並向他訂購兩張同樣主題的素描。同

　　　　年七月三十一日，尚弗勒里在《新巴黎》雜誌發

　　　　表一篇有關杜米埃的論述。

一八六五　五十七歲。杜米埃爲 "Le Charivari" 畫一系列「沙

　　　　龍速寫」版畫，其中一張以馬奈的〈奧林匹亞〉爲

郷間　約1865〜1870年　石墨、水彩、鉛筆　18.6×13.4cm　私人收藏

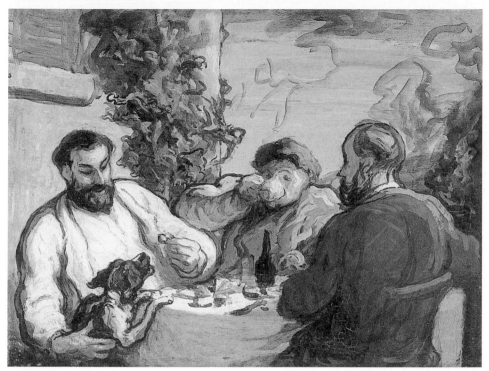

鄉間早餐
約1867～1868年
油畫、木板
26×34cm
加的夫國家藝廊藏

主題，另一張則是庫爾貝為法國社會主義理論家
皮耶—約瑟夫・普魯東所作畫像為主題。

一八六六　五十八歲。以普魯士政府，尤其是俾斯麥首相為
　　　　　諷刺箭靶，畫了一系列版畫。

一八六七　五十九歲。杜米埃開始為眼疾所苦。藉著審查尺
　　　　　度漸鬆，杜米埃大舉抨擊普魯士的軍國主義及帝
　　　　　國主義，並諷刺歐洲的脆弱。杜米埃同時也畫了
　　　　　一些以萬國博覽會為主題的版畫作品。

一八六八　六十歲。杜米埃在友人卡爾雅家中遇見年輕的甘
　　　　　必大，認為他將來一定有大作為，果然，他在一
　　　　　八七○年成為法國第三共和的創立者之一。

一八六九　六十一歲。他以三件水彩作品：〈參觀畫室的
　　　　　人〉、〈重罪法庭的法官〉、〈兩位醫生與死者〉

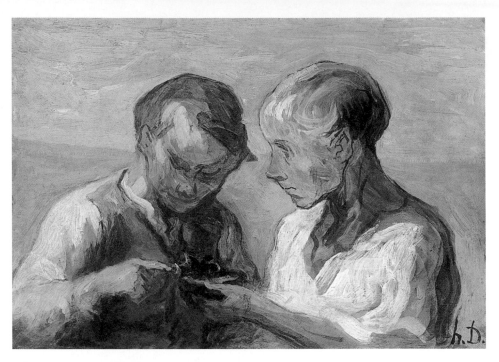

掏鳥窩的小孩　約1867～1868年
油畫、木板　23×32cm　私人收藏（上圖）

年輕侍從演奏曼陀鈴　約1868～1872年
鉛筆、水墨　32.2×21.6cm
大英博物館藏（左圖）

皮侯演奏曼陀鈴　1870～1873年
油畫　奧斯卡‧雷哈美術館藏

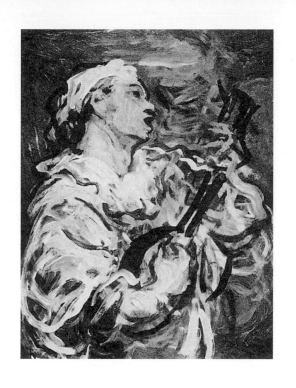

　　　　　參加沙龍展，獲得藝評界肯定。他並且以三張素
　　　　　描參加布魯塞爾沙龍三年展。六月二十一日的
　　　　　《費加洛報》上記者邦凡撰文要求法國政府頒發
　　　　　榮譽勛章給杜米埃。
一八七〇　六十二歲。杜米埃與柯洛、邦凡、馬奈及庫爾貝
　　　　　共同簽署抗議沙龍評審過分嚴苛的聲明。九月二
　　　　　日，拿破崙三世帝政瓦解，九月四日，普法戰爭
　　　　　爆發，法國於一八七一年一月戰敗投降，法國第
　　　　　三共和一路行來坎坷，卻也持續最久，一直到一
　　　　　九四五年第二次世界大戰結束爲止。普法戰爭期
　　　　　間，杜米埃因健康情況欠佳而放棄石版畫的創
　　　　　作；巴黎的畫家組織委員會來保護國家美術館的
　　　　　藝術典藏品，庫爾貝被推選爲會長，杜米埃亦是
　　　　　其中積極的一員。

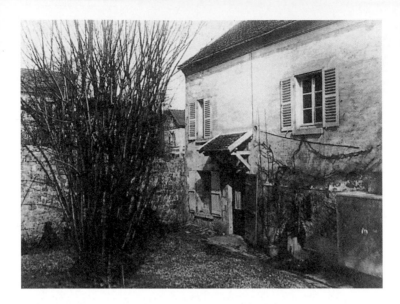

位於瓦爾孟杜瓦的
杜米埃之家

一八七一　六十三歲。畫友杜比尼借給杜米埃五百及兩百五
　　　　　十法郎。是年，在給共和國總統的一封要求改革
　　　　　沙龍的連署名單中，杜米埃、柯洛、杜比尼及馬
　　　　　奈兄弟皆在其內。

一八七二　六十四歲。在與朋友的餐會中，杜米埃與友人一
　　　　　同在銅盤上頭完成他生平唯一的銅版畫。

一八七四　六十六歲。透過柯洛的資助（六千法郎），杜米
　　　　　埃簽約買下瓦爾孟杜瓦的房子，不再為每個月的
　　　　　房租所苦。

一八七五　六十七歲。二月二十二日，柯洛逝世，柯洛收藏
　　　　　有數件杜米埃的畫作，同年五月底六月初舉行拍
　　　　　賣時杜米埃的畫作每張在一千一百法郎至一千五
　　　　　百五十法郎之間。

一八七六　六十八歲。杜米埃賣出兩件作品，分別是一千二
　　　　　百法郎及一千五百法郎。

一八七七　六十九歲。杜米埃的眼睛幾乎全瞎，他的醫生禁
　　　　　止他繼續作畫，並要求他全心療養。四月十五

日，他參加一個包心菜濃湯餐會，共有二十四人參加，氣氛和樂，杜比尼並且引吭高歌，雕塑家傑歐弗洛伊—德修姆提議爲杜米埃舉辦個展，並且在下半年積極運作。十一月五日，甫擔任巴黎市長的艾蒂安·阿拉哥決定由政府每年提供一千二百法郎的養老年金給杜米埃，並且，由第三共和國政府頒發榮譽勛章給畫家，但是，杜米埃拒絕受勛。

一八七八 七十歲。一月，杜米埃的個展終於即將問世，由藝術家及記者共三十位組成展覽委員會，大文豪雨果則是榮譽會長。四月十七日，展覽於杜杭—呂埃爾畫廊舉行，杜米埃因爲剛動過眼睛手術失敗，無法參加開幕典禮，六月十五日展覽結束時共虧損四千法郎。七月二十一日，政府撥給他的養老年金加倍爲二千四百法郎。

一八七九 七十一歲。二月十日，杜米埃因中風遽逝，享年七十一歲，臨終之際他的夫人及杜比尼、傑歐弗洛伊—德修姆隨侍在旁。二月十四日，葬禮於瓦爾孟杜瓦墓園舉行，十二法郎的葬儀費由美術部長向國家要求給付。十月二十八日，傑歐弗洛伊—德修姆寫信要求政府爲杜米埃建紀念碑，並附草圖，然而，這個計畫石沉大海，從未被實行。杜米埃夫人每四個月仍收到政府補助的一千二百法郎養老金。

一八八〇 二月底，巴黎市議會決定免費讓與拉歇茲神父墓園的一小塊墓地給杜米埃夫婦。四月十六日，杜米埃的遺骸被移至巴黎拉歇茲神父墓園，與畫家好友柯洛及米勒爲鄰。是日，共有大約兩百人參加葬禮。

一八八八　杜米埃首部傳記問世，由阿森尼・亞歷山大執
　　　　筆，並附有作品名單。是年，在巴黎藝術學院所
　　　　舉辦的「十九世紀油畫、水彩、法國諷刺漫畫大
　　　　師版畫及風俗版畫展」有許多杜米埃的作品。

一八九五　杜米埃夫人於十月十一日逝世，享年七十三歲。

一九〇一　在法國藝術報刊工會的護航下，杜米埃逝世後首
　　　　次大型個展於巴黎藝術學院舉行。

一九三四　巴黎橘園美術館及法國國家圖書館展出他的油
　　　　畫、素描、版畫作品，獨缺雕塑一項。

一九六一　在倫敦的大型展覽則以繪畫和素描爲主。

一九六九　在英國劍橋則是展出他的雕塑作品，而同年在德
　　　　國不來梅則是展出他的諷刺漫畫版畫。

一九九二～一九九三　法蘭克福及紐約爲杜米埃舉行素描
　　　　展……。

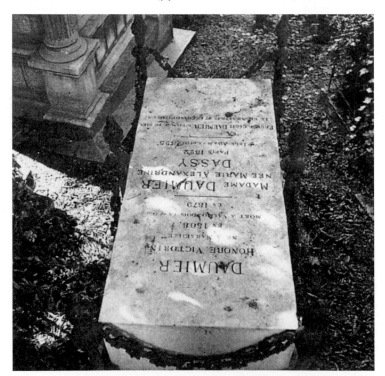

1880 年四月，杜米
埃葬於拉歇茲神父
墓園

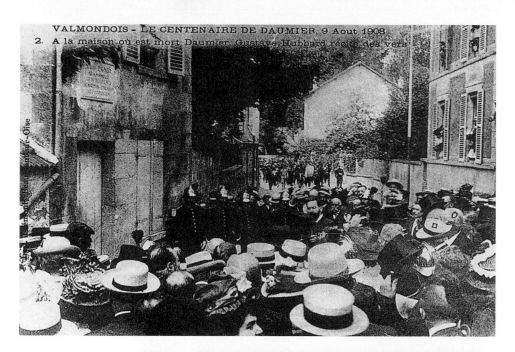

VALMONDOIS - LE CENTENAIRE DE DAUMIER, 9 Aout 1908
2. A la maison où est mort Daumier, Gustave Hubbard récite des vers

杜米埃百歲紀念儀
式，1908年8月9
日，瓦爾孟杜瓦
（上圖）

杜米埃百歲紀念儀
式，1908年8月9
日，瓦爾孟杜瓦
（右圖）

一九九九　一個跨國際、跨世紀的杜米埃作品大展彌補了一
　　　　個世紀來的缺憾。三百多件作品巡迴加拿大渥太
　　　　華、法國巴黎及美國華盛頓三大城市，向這位藝
　　　　術全才致最高的敬意。

國家圖書館出版品預行編目資料

杜米埃：諷刺漫畫大師＝Daumier／廖瓊芳著
／何政廣主編 –初版，台北市：藝術家出版，
民89
面；公分--（世界名畫家全集）

ISBN 957-8273-78-9（平裝）
 1.杜米埃（Daumier,Honoré,1808-1879）-傳記 2..
杜米埃（Daumier,Hononé,1808-1879）-作品集-評
論 3.畫家-法國-傳記
909.942 89016870

世界名畫家全集

杜米埃 Daumier

廖瓊芳／著　何政廣／主編

發行人　何政廣
編　輯　王庭玫、江淑玲、黃舒屏
美　編　柯美麗
出版者　藝術家出版社
　　　　台北市重慶南路一段 147 號 6 樓
　　　　TEL：（02）23719692~3
　　　　FAX：（02）23317096
　　　　郵政劃撥：0104479-8 號藝術家雜誌社帳戶
總 經 銷　時報文化出版企業股份有限公司
　　　　　桃園縣龜山鄉萬壽路二段351號
　　　　　TEL：（02）2306-6842

製　版　新豪華彩色製版印刷有限公司
印　刷　東海印刷事業股份有限公司
初　版　中華民國 89 年（2000）11 月
定　價　台幣 480 元

ISBN　957-8273-78-9
法律顧問　蕭雄淋